bechori の

繽紛 手寫藝術字

運用多種筆款寫出千變萬化！
唯美手寫字的教學書

bechori 著

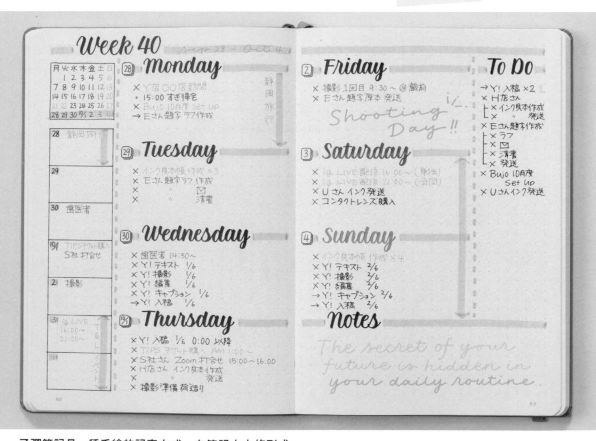

在想要凸顯的地方（如標題或
星期），以簽字筆寫出英文軟
筆體。

子彈筆記是一種手繪的記事方式，在筆記本中條列式
統一管理各式各樣的事項。子彈筆記的格式和文字都
要自行手寫製作，因此和手寫字是絕配。

以單線體書法記錄喜歡的
名言佳句。

with 沾水筆 & 墨水

學習手寫字可以做什麼呢？ 你可以製作屬於自己的手帳，或是傳達心意的祝福小卡。為生活中的文字增添色彩，度過更豐富多彩的每一天。

we wish you a very merry Christmas

手工祝福卡片。以整個句子的輪廓作為聖誕樹，頂端的星星則以墨水滴灑而成。搭配手寫的文字、墨水的質感，送上一張心意滿滿的卡片吧。

筆款：ORNAMENT Nib 3.0mm（Brauze）
墨水：[73]Alexander, 壱岐ブルーエメラルド, [40]Dream, [39] Devil, [75]Platium Blonde, [24]Wine Coller, [63]Final Approach, [74]Marlene Dietrich（石丸文行堂）
用紙：GRAPHILO（神戸派計画）

with 喜歡的筆尖

以收集的鋼筆墨水

製作顏色樣本

鋼筆墨水也很適合作為手寫字的材料。顏色樣本十分好用，可以馬上知道自己擁有哪些色調的墨水。如果墨水數量變多了，你可以做成一本書，翻閱內頁就能達到療癒效果。

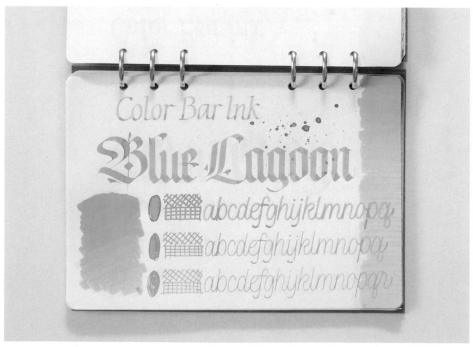

以同色墨水分別寫出各種字體與粗細線條，你可以一目瞭然每種寫法的色彩呈現與差異之處。

墨水：[33]Blue Lagoon（石丸文行堂）
用紙：GRAPHILO（神戶派計畫）

記憶は分身のやうなものだ。
さびしい青猫の影の影
記づかな建築の家根を這ひまはる
記憶は雪のふる都會の夜に
萩原朔太郎
「記憶」

記憶はほの白む汽車の窓に
わびしい東雲をながめるやうで
過ぎさる生活の景色のはてを
ほのかに消えてゆく月のやうだ。

筆款：ORNAMENT Nib　0.5mm（Brauze）
墨水：No.4（Tono & Lims）
用紙：ほぼ日 方格筆記本（株式会社 ほぼ日）

with 沾水筆 & 玻璃筆

寫出優美日文
樂趣之所在

用自己的字跡抄寫文豪淬煉出的文章。
由鋼筆墨水、沾水筆和玻璃筆書寫而
成的文字，散發著比平時更有深度的味
道。讓我們再次體認到日文的美，以及
書寫的樂趣。

或いる悲しみは泣くことができます。しかし太郎は泣いて消すことができて、消すことができます。しかし、小さい太郎は泣くことのでさびしろがつて、小さい太郎は泣く

或いる悲しみは泣くことができます。しかし太郎は泣いて消すことができて、泣いてのちになつての胸にひろがつた悲しみでした。

新美南吉
「かぶと虫」

玻璃筆：Glass Studio TooS
墨水：唐傘（Glass Studio TooS）
用紙：TomoeRiver（SAKAE TECHNICAL）

～前言～

如今智慧型手機、電腦等數位產品當道，或許「手寫文字」被視為與社會主流背道而馳。但是，當我們握著筆，在紙上仔細而緩慢地寫下一個又一個的文字，這段時光十分平靜，能讓我們憶起幾乎快遺忘的溫暖。

從唾手可得的文具，到令人嚮往的材料，運用各式各樣的筆和文具，寫出色彩繽紛的文字。不論是自己還是身邊的人，都能感受到多采多姿的心情。

顏色，可以豐富這個世界。希望擁有這本書的各位，能夠過上豐富多彩的每一天。

bechori

Prologue

~はじめに~

スマートフォンやPCなどデジタルが当たり前の今、
「手書きで文字を書く」という行為は世間の流れに
逆行しているように思えるかもしれません。しかし
ペンを持ち、紙に向き合い、一文字一文字丁寧に
ゆっくりと文字を書く時間はとても穏やかで、
忘れかけていた温もりを思い出させてくれます。

身近なものから憧れの画材まで、様々なペンや
道具を使い、カラフルな文字が描けるようになると
自分も周りも豊かな気持ちになれるでしょう。
色彩とは、世界を豊かにしてくれるもの。この本を
手にとってくれたみなさんの日々が、少しでも
彩り豊かなものになれば嬉しいです。

bechori

monoline

Chapter1　英文單線體書法

COLUMN

Brush

Chapter2　英文軟筆體書法

Fountain Pen Ink

Chapter3　沾水筆藝術字

日本語

Chapter4　日文藝術字

想練習的手寫字，屬於哪一種字體類型？

使用不同的筆款，就可以寫出相異的英文書法字體。本書的 Chapter 1～3 將根據筆的類型，介紹不同的英文書法字體，Chapter 4 則會介紹日文的藝術字書寫技巧。

先用手邊既有的文具挑戰吧！

\原子筆/

monoline

Chapter 1
原子筆也能寫出「單線體」

單線體書法（Monoline Lettering）的文字線條粗細相同。這種藝術字給人一種簡潔的印象。

\簽字筆/

Chapter 2
簽字筆也能寫出「軟筆體」

英文軟筆體（Brush Lettering）是一種優雅的手寫體。軟筆體的線條粗細比單線體更有強弱變化。

Brush

Fountain Pen Ink

\墨水/

\沾水筆/

\水筆/

Chapter 3
墨水＝可利用多種筆尖寫出任何一種字體

如果要使用鋼筆墨水來書寫，就必須另外準備各種的文具。利用不同類型的筆尖，可同時寫出單線體和軟筆體。

\玻璃筆/

Chapter 4
挑戰日文手寫藝術字

日本語

任何寫字文具都能當作練習的工具。而本書將使用玻璃筆和沾水筆，介紹日文藝術字的寫字技巧；玻璃筆和沾水筆可以讓我們體驗簡單線條的美好。

Brush
Lettering
for beginners

用簽字筆寫的
「軟筆體」

Paint
your
own
life

用墨水和水筆寫的
「軟筆體」

用麥克筆寫的
「單線體」

Autumn
is the second
spring
when every
leaf is a
Flower

HELLO
September

用墨水和沾水筆寫的
「單線體」

想練習的手寫字，
推薦搭配哪種筆款？

接下來將以本書介紹寫字步驟的筆為基礎，將每一種英文書法體所適用的筆款做成圖表。（尋找自己想練習的字體時，請將這個圖表作為參考依據）

我想寫出樣式簡單的文字

monoline

Chapter1 單線體

我想寫出線條有強弱變化的文字

Brush

Chapter2 軟筆體

我想用夢幻的墨水！

Fountain Pen Ink

Chapter3 沾水筆字體

我想寫看看日文字！

日本語

Chapter4 日文字體

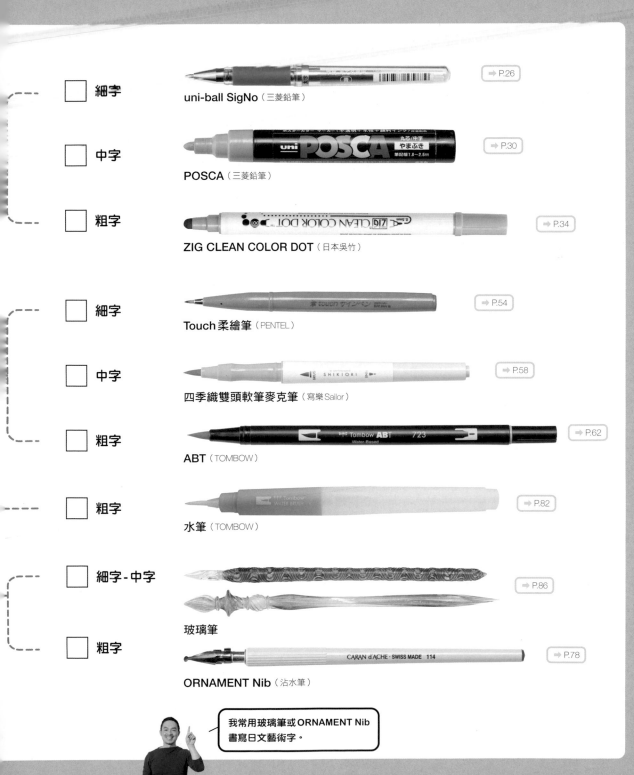

細字　uni-ball SigNo（三菱鉛筆）　⇒ P.26

中字　POSCA（三菱鉛筆）　⇒ P.30

粗字　ZIG CLEAN COLOR DOT（日本吳竹）　⇒ P.34

細字　Touch 柔繪筆（PENTEL）　⇒ P.54

中字　四季織雙頭軟筆麥克筆（寫樂Sailor）　⇒ P.58

粗字　ABT（TOMBOW）　⇒ P.62

粗字　水筆（TOMBOW）　⇒ P.82

細字 - 中字　玻璃筆　⇒ P.86

粗字　ORNAMENT Nib（沾水筆）　⇒ P.78

我常用玻璃筆或ORNAMENT Nib
書寫日文藝術字。

13

開始練習手寫字前，先學習基本知識

學習手寫字不僅要了解筆的用法，像是保持正確的姿勢，挑選好用的紙張，或是文字格線的用法，這些基礎知識十分重要，也是功力精進的捷徑。就讓我們一起看看有哪些基礎要點吧。

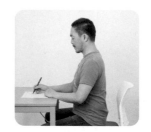

1 保持良好的姿勢

肩膀放鬆、往前坐且不要靠著椅背，背部自然挺直。眼睛和紙的距離注意不要太接近。慣用手和非慣用手輕放在紙上，避免紙張偏移。專心練習時姿勢會逐漸歪掉，因此別忘了適度穿插休息時間。

2 握筆的訣竅

英文書法的握筆姿勢，和我們平常習慣的握筆方式不太一樣。除此之外，書寫時不能挪動手，而是要挪動紙張以免文字歪掉。

POINT1

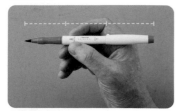

握在筆 1/3 的位置

POINT2

自然地握筆，不需要用力

POINT3

握在玻璃筆根部上面一點的位置

POINT4

筆和紙建議呈 45 度角

POINT5

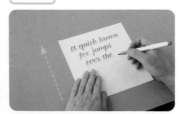

挪動紙張以固定書寫位置

記住這些基礎概念，並試著用自己的筆來尋找適合的角度吧。

3 使用格線，寫出傾斜的文字

書寫英文字母時，主要會有 4 條格線（輔助線）。將所有文字寫在格線中間，並且維持同樣的傾斜度。只要使用方便的方格紙或點陣紙，就不需要每次都花時間畫格線。

練習時，文字維持在格線內十分重要。

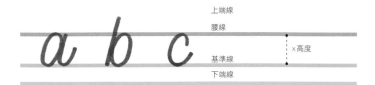

上端線
腰線
基準線
下端線
x 高度

4 書寫方式的規則

→ P.20　→ P.48

書寫英文字母時，劃線和寫法都有一定的準則。英文字母就是基本線條變化的集合體。我們不能漫無目地寫字，依照固定的準則書寫，才能寫出漂亮的文字。

5 使用好寫的紙

使用 Chapter 1、2 介紹的麥克筆和簽字筆時，建議搭配表面滑順的高級紙。紋路較粗的紙張（如水彩用紙）很容易傷到筆尖前端，較難寫出漂亮的線條。Chapter 3 的鋼筆墨水則適用於不一樣的紙張，P.73 將進一步說明。

也推薦使用不會傷到筆刷前端，寫起來很順的描圖紙。

S 描圖紙（SAKAE TECHNICAL PAPER）

由左而右，依序為 REPORT PAD 5mm 方格紙（Maruman）、RHODIA Block Rhodia ／dotPad（台灣由尚羽堂代理）、XL Marker（Canson），皆適用於麥克筆和簽字筆英文書法。

│ **POINT** │

紙張斜放，左撇子較不會弄髒手

左手寫字可能會發生寫完馬上抹到墨水而弄髒手的狀況。紙張放斜一點就可避免擦到墨水，寫起來比較順手。請找看看適合自己的角度。

左撇子很容易在寫字的過程中沾到墨水，需要適度調整紙張的擺放角度。

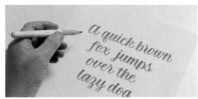

練習寫出
一手好字的步驟

想要寫出好字，努力練習是一定要的，但寫得開心才是最重要！

本書將為你講解寫字的技巧和步驟，即使是寫字新手也能不再迷惘，愈寫愈進步。首先，請準備相同的紙和筆，並且練習寫看看吧。寫得不順時，可以從書中找出寫不好的原因。

1 了解想寫的字體風格，準備文具

請根據 P.12-13 的說明，決定自己想練習哪一種英文書法（字體）。想練習單線體，就要準備原子筆、簽字筆等文具。軟筆體則要使用軟頭筆、墨筆。如果想沾墨水寫字，就必須準備墨水、筆尖、筆桿及水筆。

2 熟悉基本的寫法

了解握筆方式及書寫姿勢，並準備好適合英文書法的筆和紙後，就讓我們開始練習基本筆畫（P.20, P.48）吧。
在基本筆畫階段，學到英文字母的基本線條規則後，就會進入期待已久的文字與單字練習。

3 單字書寫練習

如果想不到該練習什麼單字，你可以練習寫自己的英文名或書中的名言佳句。練習 Chapter 1～3 中有附書寫步驟的英文單字，就能一筆一劃跟著確認寫法。學會一個單字後，再挑戰數個單字，或是從單色進階到多色，挑戰漸層色（P.66）的寫法，開開心心練字吧！

Have a nice Lettering Life!

1

MONOLINE

雖然單線體是英文手寫字當中

線條較簡單的字體，

但它能透過正確的技法與不同的畫材，

書寫出非常多元的樣貌。

隨手拿起一支筆，就能寫出單線體。

建議從單線體開始挑戰英文書法。

01

適合練習單線體的文具類型與特色

單線體書法適合使用可寫出粗細相同線條的筆款。我選擇使用簽字筆、原子筆，或是玻璃筆、沾水筆之類的特殊筆。

■ 以粗細一致的線條書寫單線體

單線體書法是一種簡單的文字風格，以粗細不變的一致線條書寫文字。單線體就像手指在海灘上寫出的字。準備線條沒有強弱變化的鉛筆或原子筆，拿起手邊的紙筆就能寫出單線體，寫字新手也能輕易開始。

此外，透過這種簡單的字體，我們可以輕鬆理解英文字母的基礎概念，練習其他風格的文字時也能派上用場。了解各種筆款的特色，並針對自己想寫的文字風格選用合適的筆是很重要的事。

■ 書寫單線體的３種主要筆款

1. 鉛筆、原子筆

基本上，鉛筆和原子筆的線條粗細是一致的，因此很適合用來書寫單線體。可以寫出細小的線條，適合搭配空間較小的筆記本或手帳。

2. 簽字筆

藏在筆中的墨水從筆尖的毛氈滲出後就能寫出字。相較於鉛筆和原子筆，簽字筆大多能寫出較粗的線條，適用於書寫具有一定粗度的單線體書法。容易取得且色彩多樣也是簽字筆的一大魅力。

3. 沾水筆、玻璃筆

沾水筆是一種需要將金屬製筆尖安裝在筆桿上的書寫文具。沾水筆中有專門用來書寫單線體的筆尖。玻璃筆正如其名，是一種玻璃製的筆。這兩種筆款都必須另外準備墨水，需要一邊沾取墨水一邊寫字。我們會在文字中感受到墨水獨特的質感。

使用沾水筆「筆尖」

簽字筆

簽字筆是一種可玩出多種色彩的文具，市面上有許多簽字筆廠牌，顏色相當多樣化。除了多種顏色之外，也有各式各樣的粗細度（如細字、中字、粗字等），請根據自己想練習的英文書法類型來挑選筆頭粗細。

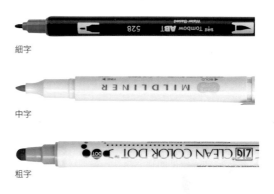

細字

中字

粗字

沾水筆

使用沾水筆，需要組裝兩個零件，將金屬製筆尖（Nib）安裝在筆桿上。你可以在某些美術社買到單線體書法的專用筆尖，也可以上網搜尋購買。

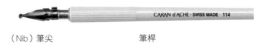

（Nib）筆尖　　　　筆桿

玻璃筆

玻璃筆是日本發明的寫字文具。以玻璃製的筆尖沾取墨水，積在溝槽的墨水從筆尖流到紙上，便能寫出線條。沾水筆和玻璃筆都需要另外準備墨水。Chapter 3 將詳細說明使用方法，請參考看看。

筆尖的結構是利用毛細現象（細管或溝槽內部的液體會被往上吸入筆管中）的概念，使墨水積在溝槽裡。

沾水筆、玻璃筆的墨水

沾水筆和玻璃筆主要使用的是鋼筆染料墨水。染料墨水易溶於水，我們可以沾取多種顏色的墨水，在紙上交錯使用以呈現豐富的樣貌。另外，你也可以選擇混有亮粉的墨水或顏料墨水，但使用後必須仔細地洗筆。Chapter 3 也會詳細說明墨水的使用方法。

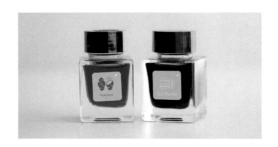

02

從筆畫開始，
單線體的基本書寫法

開始寫英文字母前，先了解組成字母的基本線條（基本筆畫）是很重要的，這不僅限於單線體的練習。接下來就讓我們一起學習英文字母的筆畫規則吧。

■ 練習慢慢寫出基本線條

所有英文字母皆由以下8種基本筆畫組合而成（有10種書寫順序）。書寫時要以固定的速度緩慢地、仔細地運筆。請自行決定書寫角度並保持一致，每種筆畫練習寫10次。這是很簡單的練習，而你應該先學會這些筆畫，才能寫出漂亮的字。

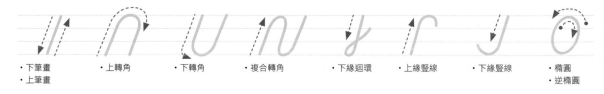

・下筆畫　・上筆畫　　・上轉角　　・下轉角　　・複合轉角　　・下緣迴環　　・上緣豎線　　・下緣豎線　　・橢圓　・逆橢圓

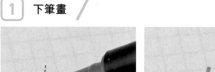

1　下筆畫

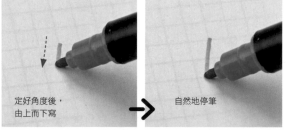

定好角度後，
由上而下寫

自然地停筆

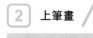

2　上筆畫

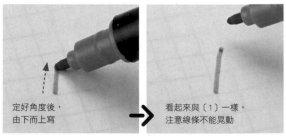

定好角度後，
由下而上寫

看起來與〔1〕一樣。
注意線條不能晃動

3　上轉角

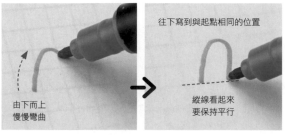

由下而上
慢慢彎曲

往下寫到與起點相同的位置

縱線看起來
要保持平行

4　下轉角

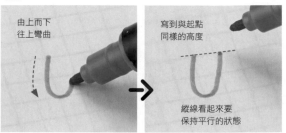

由上而下
往上彎曲

寫到與起點
同樣的高度

縱線看起來要
保持平行的狀態

5 複合轉角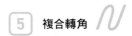

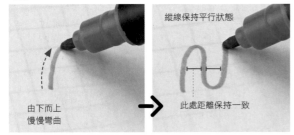

由下而上
慢慢彎曲

→

縱線保持平行狀態

此處距離保持一致

※〔3〕、〔4〕上轉角和下轉角的組合。

6 下緣迴環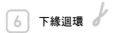

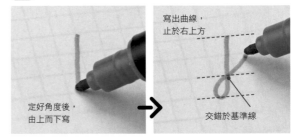

定好角度後，
由上而下寫

→

寫出曲線，
止於右上方

交錯於基準線

7 上緣豎線

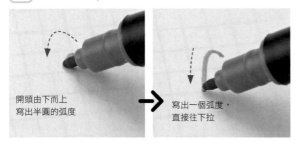

開頭由下而上
寫出半圓的弧度

→

寫出一個弧度，
直接往下拉

8 下緣豎線

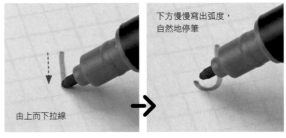

由上而下拉線

→

下方慢慢寫出弧度，
自然地停筆

9 橢圓（由右開始）

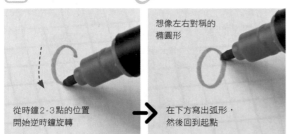

從時鐘2-3點的位置
開始逆時鐘旋轉

→

想像左右對稱的
橢圓形

在下方寫出弧形，
然後回到起點

10 逆橢圓（由左開始）

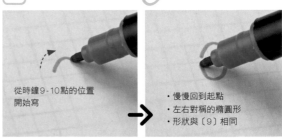

從時鐘9-10點的位置
開始寫

→

· 慢慢回到起點
· 左右對稱的橢圓形
· 形狀與〔9〕相同

單線體書法的基本書寫觀念與技巧

英文字母即是基本筆畫的集合體。本篇將要學習如何運用基本筆畫組成字母。

思考書寫順序的結構

小寫英文字母是由P.20-21的基本筆畫所組成的。比如說,「a」運用橢圓和下轉角的概念,「b」則由下筆畫和橢圓所構成。重要的並不是如何一筆完成,而是一筆一劃地寫出基本筆畫。疊加多個線條並互相連接,就能完成一個字母。

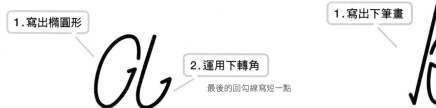

1.寫出橢圓形

2.運用下轉角

最後的回勾線寫短一點

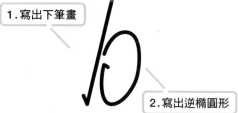

1.寫出下筆畫

2.寫出逆橢圓形

小寫字母範例

基本的書寫順序是由右至左

a b c d e f g g h i j j k

l m n o p q r r s t u v

w x y y z z

Bechori's advice

k、q、z這類字母屬於不規則的筆畫。寫每一個字母時,都要慢慢拉線,並且留意輔助線。r是2劃,m和s是3劃,基本上要一筆一劃地連接線條,不能一筆寫到底。

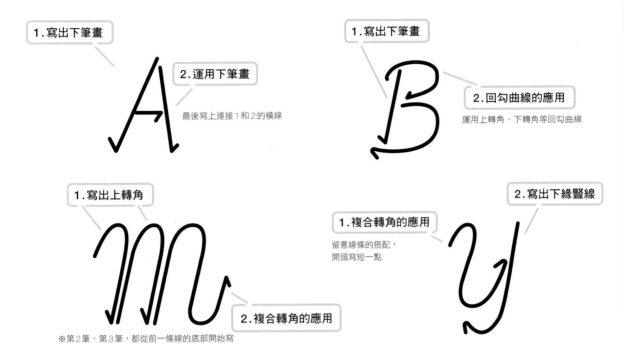

1.寫出下筆畫

2.運用下筆畫

最後寫上連接1和2的橫線

1.寫出下筆畫

2.回勾曲線的應用

運用上轉角、下轉角等回勾曲線

1.寫出上轉角

2.複合轉角的應用

※第2筆、第3筆，都從前一條線的底部開始寫

1.複合轉角的應用

留意線條的搭配，
開頭寫短一點

2.寫出下緣豎線

■ 大寫字母範例

A.E.F.H.T的筆畫順序為縱線→橫線

Aa B C D E F G G g H I
J K L M M N O P Q Q R
S S T U V V W W X X
Y Y y Z z

Bechori's advice

書寫筆記體的S時，頭部稍微超出上端線（P.24〔1〕），看起來會
更加平衡。

04

掌握 4 個基礎重點，書寫更流暢

掌握基本筆畫和以下 4 大重點，是學習漂亮英文書法的重要條件。這些觀念也適用於 Chapter 2 的英文軟筆體。

1 了解輔助線的功能

也可以用鉛筆畫輔助線

如果紙本身沒有隔線，
也可以用鉛筆畫出來。

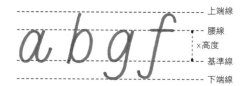

- 上端線
- 腰線
- x 高度
- 基準線
- 下端線

在英文書法中，字母高度和傾斜度保持一致，是寫出漂亮文字的關鍵，而 4 條輔助線是很好的幫手。輔助線可讓字母的高度和大小維持一致性，所有文字都會寫在輔助線裡面。練習時，謹守輔助線的書寫範圍是很重要的。

方格紙或點陣紙是很方便的工具，可發揮輔助線的功能。不僅如此，你也可以依喜好調整間隔，畫出原創的輔助線喔。

Bechori's advice

x 高度尤其重要，它代表基準線和腰線之間的高度。尺寸最小的小寫字母或 t 的橫線，都寫在 x 高度的地方。

2 注意字母的傾斜度

統一所有字母的傾斜度

找到完美的角度之後，所有字母都
要保持在同一個角度上。

①正常　　②自然傾斜　　③大幅傾斜

字母傾斜可讓字與字之間自然地連在一起，看起來會更自然。雖然也可以寫出非常斜的字母，但剛開始建議選擇自然的角度，寫出自己喜歡的字。字母保持一樣的傾斜度十分重要。尤其在書寫單字或片語的時候，角度統一可讓字母更有整體感，呈現出更流暢的意象。如果你使用的是方格紙或點陣紙，可以參考隔線來統一傾斜度。

Bechori's advice

方格紙或點陣紙可以幫助我們留意文字的角度。此外，你也可以自製傾斜度輔助線道具，將道具墊在紙下寫字。

3 寫出漂亮的接縫

welcome

w
we
we
wel
wel
welcome

疊加線條，銜接字母

將筆畫疊在前一個字母的線條上。

最後一條線往上拉

將線條往上拉，以便連接下一個字母。

基本上，字母最後會往上拉出一個上筆畫，而下一個字母的下筆畫則會疊在上面，將字母串連起來。

Bechori's advice

重點在於不能一筆寫到底。雖然完成品看起來很像一筆寫出來，但實際上是一筆一劃，巧妙地疊加線條，進而寫出字母相連的單字。

4 統一字與字之間的距離

welcome

調整字母的平衡

不需要嚴格堅守距離，只要看起來有統一感就行了。

thank you

字母之間的距離與傾斜度一樣，保持一致性以統合文字的整體平衡。先固定每個字母的傾斜度，並且統一字與字之間的距離，文字看起來就會更漂亮。書寫時，每個字母都要呈現相同的傾斜度，字母之間的縫隙要工整，線與線之間的間隔看起來不突兀，並且留意統一感。留白空間和線條一樣重要。

Bechori's advice

練習寫一次英文單字，然後由上往下審視整體。建議你養成確認的習慣，看看文字之間是否太擠或相距太遠。

單線體的適用筆款推薦！
認識這些筆的特色

只要是寫得出固定線條粗細的筆，不管什麼筆款都能用來書寫單線體書法。這裡將為你介紹我挑選的幾種不同質感的筆款及它們的特色。

空心筆（細筆芯／吳竹）

這款筆可以加入自己喜歡的墨水顏色。只要將墨水加入筆管裡，讓綿芯吸收墨水就完成了。文字的粗細程度是細字。寫出來的顏色比原本的墨水顏色更柔和一點。

uni-ball SigNo（粗字／三菱鉛筆）　➡ P.28

這款是生活中使用頻率極高，長期暢銷的顏料凝膠墨水原子筆。墨水輸出狀況佳，寫起來很流暢，令人心情大好。這是一款很容易取得的原子筆，也很適合作為練字工具。

CLiCKART（ZEBRA）

隨壓隨用的按壓式原子筆，用起來很順手。採用易乾型墨水，即使沒有筆蓋也能安心使用。總共有36色，依顏色主題分成不同系列這點也很有趣。

ABT（細芯頭／TOMBOW）

一筆兩用的水性筆，筆尖兩端形狀不同。細芯頭是普通的筆尖，寫起來很順手，也適用於寫單線體書法。共有108種不同的顏色，非常多樣化的色彩是它的一大魅力。

05

單
線
體
的
適
用
筆
款
推
薦
！
認
識
這
些
筆
的
特
色

MILLDLINER（細字頭／ZEBRA）

色調偏淡的螢光筆是很受歡迎的水性筆。雖然平常以可畫出粗線條的筆頭為主，但其實另一邊的細字筆頭很適合用來寫單線體。文字寬度約為中字。

POSCA（細字圓芯、中字圓芯／三菱鉛筆） ➡ P.32

使用不透明顏料墨水，除了寫在紙上之外，還能用於塑膠、玻璃、鏡子等各式各樣的畫材上。廣告顏料般鮮豔的顏色是它的一大特色。顏色種類也相當豐富。

ZIG CLEAN COLOR DOT（點點筆頭／吳竹） ➡ P.36

專為圓點而開發的筆款。筆尖具有彈性，不同的筆壓可畫出直徑約1-5mm的圓點。上下左右運筆可寫出具有圓弧感的線條。這款筆非常適合用來書寫較粗的文字。

玻璃筆（上：細字／HASE硝子工房　下：粗字／哲磋工房） ➡ P.76

有各式各樣的粗細程度，從極細到極粗應有盡有。有多少玻璃筆 ➡ P.84
作家，就有多少類型的玻璃筆。玻璃製筆尖很堅硬，但也能寫出流暢的曲線，因此適用於單線體書法。

沾水筆

筆尖（Brause）筆桿（CARAN d'ACHE） ➡ P.74 ➡ P.80

使用單線體的專用筆尖，就能運用鋼筆墨水獨特的書寫線條，體會單線體書法的樂趣。雖然要寫得順手需要一定的技巧，但習慣後就能寫得更開心，這就是沾水筆的魅力所在。

※ 3.00mm的筆尖

隨手一支筆，從單字練習單線體書法

若要以簡單的方式理解文字的架構，細字筆款（如原子筆和簽字筆）的粗細是最佳選擇。請練習英文單字「minimum」，學習單線體的基礎概念吧。

minimum

Bechori's advice

書寫很小的文字時，姿勢容易不小心歪掉。所以寫字時要端正姿勢，同時俯瞰自己的文字。

Bechori's choice

主要文字：凝膠墨水原子筆　uni-ball SigNo 粗字 1.0 藍（三菱鉛筆）

MAKING STORY

「minimum」是一個反覆出現相似線條的單字，因此很適合用於重複練習，例如留意文字的間隔，或是書寫基本筆畫。

① 從起筆開始注意弧線

第1畫是較短的上轉角。請留心弧線和文字的大小比例。

第2畫從第1畫的底部開始寫。練習重點在於寫出工整漂亮的「m」（請參考下方的POINT說明）。

CHECK! 注意第2畫的起筆位置！從第1畫的底部開始寫。

② 弧線角度與第1畫相同

第2畫、第3畫的弧線角度，與第1畫保持一致。

CHECK! 上下兩端保持在輔助線的範圍內。

③ 疊加線條

將「m」的尾端上提，接著從上面疊加線條，接續寫出第2個字母「i」。

基本上所有以上筆畫作為收筆的字母，線條都要往上拉，並且止於大約x高度正中間的位置。

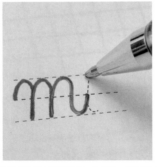
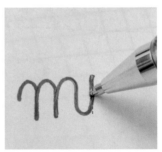

CHECK! 第2個字母「i」的點點，寫在第1畫延長線的上方。

POINT

如果上筆畫寫得不夠確實……

上筆畫沒有確實往上拉，成品的字母銜接處看起來會很不協調。寫出上筆畫時請記得同時留意下一個字母，並且確實將線條往上拉。

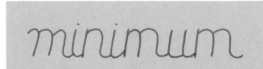

上筆畫寫到中途就停下的情況。

4 寫出上轉角

「i」的收筆處要確實往上拉，以便下一個字母「n」疊加下筆畫。

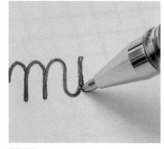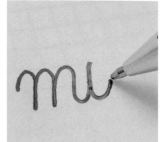

CHECK! 「i」的第1畫是一個上轉角。尾端要往上拉。

5 寫出下筆畫

在「i」的最後一條線上疊加下筆畫，寫出「n」的第1畫。第2畫是一個複合轉角，最後一樣要將線條往上拉。

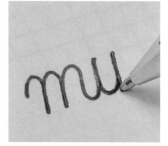

CHECK! 一筆一劃，提筆慢慢書寫，不要一筆寫到底。

6 寫出第2個 i

接著寫出第2個「i」。依照步驟❸❹的技巧寫出下轉角。

7 寫出「m」

在「i」最後的線上疊加一條下筆畫，寫出「m」的第1畫。然後從第1畫的底部開始寫一個上轉角。

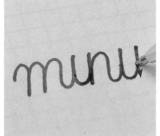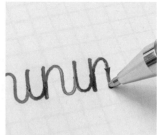

CHECK! 持續寫字的過程中，也要同時注意整體平衡。

8 以複合轉角收尾

「m」的第3畫是一個複合轉角。依照目前學到的寫法，最後一樣要將線條往上拉。

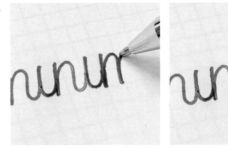

CHECK! 第3畫最後用力往上拉。

9 寫出「u」

依照步驟❻，將第1畫的下轉角疊在「m」的最後一條線上。「u」的第2畫也是一個下轉角。

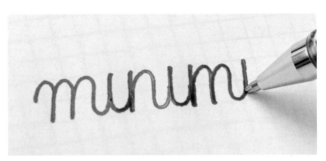

CHECK! 重疊m和i的筆畫。

10 重複步驟7

在「u」的第2畫尾端，疊上「m」的第1個下筆畫，採用步驟❼❽的寫法。最後寫出i的點點，大功告成。

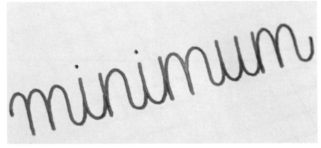

CHECK! 全部寫完後，稍微離遠一點，確認整體平衡。

POINT

統一文字的間距

書寫「minimum」這個單字時，需要反覆寫出同樣的基本筆畫。這是一個集結英文書法精髓的單字，將基本筆畫寫在對的位置，寫一個個漂亮的字母，統一字母的間距。

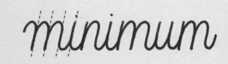

改換中字筆，
熟悉英文字母的曲線

英文字母屬於迴圈和弧形等曲線較多的文字。粗細剛好的中字筆很適合用來練習寫出好看的曲線。了解曲線的寫字重點後，一起實際寫看看吧。

September

Bechori's advice

想要寫出漂亮的曲線，技巧在於不論拿什麼筆都要拿高一點。這麼做可增加手腕的活動範圍，曲線寫起來更輕鬆。

Bechori's choice

uni POSCA 中字圓芯 山吹色（三菱鉛筆）

MAKING STORY

寫英文單字的時候，只要看起來工整，就不需要串連所有的字母。這裡將以我平時習慣的書寫風格進行講解。

1 寫出開頭的大寫字母

底部襯上一張有等距隔線的墊板。運用墊板的格線確認位置，寫出大寫字母。

CHECK! 大寫字母比較大，後續的小寫要寫小一點。

2 寫出第2個小寫字母

第2個字母比大寫字小。「e」的收筆處要確實往上拉。

CHECK! 小寫字母比大寫字小一號。

| POINT |

練習自己喜歡的字體風格

雖然此頁練習的是字母不相連的字體風格，但你當然也可以將所有字母串在一起。這時可採用像右圖這樣在「S」、「p」、「b」中加入迴環的寫法。熟悉之後即可依喜好書寫不同的字體風格。

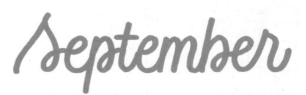

3 寫出p的第1畫

第3個字母「p」的第1畫是下筆畫。在步驟❷的「e」尾端上提處疊加線條。

CHECK! 疊加在e的線上。

4　寫出p的第2畫

在「p」第1畫的下筆畫上，寫出第2畫逆橢圓。

CHECK! 重疊線條以連接e和p，寫一個逆橢圓。

5　分開p與t（也可以依喜好銜接）

這裡的「p」與「t」要分開書寫。以下轉角寫出「t」的第1畫。尾端往上拉，以便連接下一個字母。

CHECK! t的橫線可留到後面再補上。

6　寫出e

「e」左邊的曲線要碰到「t」的上提線。「e」的尾端也要往上拉，以便銜接下一個字母「m」。

CHECK! 從e的頂端往下寫，流暢地經過t的收筆處（右圖）。

7　寫出m

「m」的第1畫下筆畫會碰到e的最後一條線。接著離開紙面，再以上轉角寫出第2畫。此處很容易不小心一筆寫完，需要多加留意。記得第2畫一定要從第1畫的底部開始寫。

CHECK! 縱線請保持在同一個斜度。

8 以下筆畫疊加線條

以複合轉角寫出「m」的第3畫，並將尾端往上拉。以下筆畫寫出下一個字母「b」的第1畫，連接「m」的尾端。

CHECK! 在m的收尾處疊加b的第1畫。

9 寫出逆橢圓

從左邊起筆，寫出一個逆橢圓的「b」。寫一個普通的小寫「b」。

> ── HINT ──
>
> 書寫具有迴環的b時，寫法與其他字母相同，為銜接下一個字母，最後收筆處都要往上拉。

CHECK! 寫出左右對稱的橢圓形。

10 e 連接 r

寫好「e」後繼續運筆寫出「r」的第1畫。請稍微拉長「r」的第1畫，刻意寫超過x高度。然後再次提筆寫第2畫。最後要確實將線條往上拉。

CHECK! r分2筆書寫，不要一筆寫到底。

11 整體呈現平衡

即使諸如「p」、「b」的字母並未全部串連，還是要確認單字看起來是否流暢，字母之間是否呈現平衡狀態。

September

CHECK! 最後放遠一點，檢查整體的平衡感！

08

注意文字的平衡感，以粗字筆練習片語

粗字筆適合用來書寫標題、強調性片語等吸引目光的文字。寫字時，請特別留意文字的排版和平衡感。

以H和a的間隔為基準

Hand

最後再補上

Lettering

Bechori's advice

筆會隨著筆壓呈現不同的線條粗細。只要隨時留意，保持相同的筆壓，就能寫出漂亮的線條。

Bechori's choice

上排文字：ZIG CLEAN COLOR DOT／海洋色（吳竹）
下排文字：ZIG CLEAN COLOR DOT／奇異果色（吳竹）

MAKING STORY

這是一款以化妝粉撲為基礎製作而成的筆，專門用於繪製圓點，為你帶來全新的手感。特色在於可透過不同的筆壓輕鬆畫出多種大小的圓點。運筆也能拉出線條，因此非常適合用來書寫單線體。

1 寫出平行的下筆畫

寫出大寫「H」。將2條傾斜度相同的線條寫下來。

── HINT ──

在字體設計方面，建議依照喜好調整文字風格。舉例來說，你也可以將第1畫寫成上轉角。

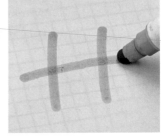

CHECK! 大寫要寫得比小寫還大。橫線刻意超出縱線，展現隨性感。

2 從右邊開始寫橢圓筆畫

寫出「a」。從右邊開始寫出橢圓筆畫，線條稍微和第1個字母「H」重疊。以「H」和「a」的間距作為字母之間的距離標準。「a」的尾端要往上拉，以便與下一個字母連接。

CHECK! 以橢圓筆畫寫出a，並且碰到H的橫線，將字母連在一起。

3 以下筆畫寫出n

在「a」的最後一條線上，以下筆畫寫出「n」的第1畫。第2畫從第1畫的底部開始，以複合轉角書寫。收筆處上提，以連接下一個字母。

CHECK! n的第2畫從第1畫的底部開始寫。

4 從右邊開始寫橢圓筆畫

寫出「d」。從右邊開始寫出橢圓筆畫，同時要考慮到平衡，將線條疊加在「n」上，然後再以上轉角寫出第2畫。收筆處一樣要往上拉。第1行完成。

CHECK! d的第2畫與橢圓形漂亮地連接。

5 留意文字正中央，寫出第2行

寫出第1個字母「L」。第1行和第2行的正中央要在相同位置。
先打好草稿，確認兩行字的正中央在哪裡，就能將字放在正確的位置上。

CHECK! 在e的最後一條線上，疊加t的第1畫。

6 寫出連續的t

接連寫出Lettering的兩個「t」，橫線則留到最後再補上。橫線需要寫在腰線上，因此請將起下筆畫寫在超過腰線上方的位置。最後收筆處要確實往上拉。

CHECK! 最後寫上t的橫線。

7 寫出連續的e和r

依照P.35的步驟⑩，一筆寫出「e」和「r」。刻意拉長「r」的第1畫，頂端寫在稍微超出腰線的地方。

CHECK! 將e疊加在t的收筆處，繼續寫r。

8 寫好r後，繼續寫下一個字母

寫出「r」的第2畫。以下轉角書寫，最後將收筆處確實往上拉。

CHECK! r的第2畫有點複雜，請慢慢地、仔細地拉線。

⑨ 寫出 i

以上轉角寫出「i」的第1畫，碰到「r」的最後一條線。頂部的點點則和步驟⑥的「t」一樣，留到最後再寫。下一個字母「n」的起筆是下筆畫，線條要確實往上。

CHECK! i和j的圓點和橫線一樣，都留到最後再寫。

⑩ 寫出 g 的橢圓筆畫

從右邊開始寫出「g」的橢圓筆畫，疊加在「n」收筆處的上提線條上。一定要分2筆書寫，不能一次寫到底。

CHECK! g的橢圓線與n的收筆線自然相疊。

⑪ 在橢圓形的右側往下拉線

在橢圓形的第1畫旁邊寫出下緣豎線。線條輕輕擦過橢圓形的第1畫。

CHECK! 寫第2畫時，輕輕擦過橢圓形。

⑫ 寫出橫線，打上圓點

在步驟⑥「t」、步驟⑨「i」上進行最後的修飾，大功告成。最後稍微離遠一點觀察看看，確認整體是否保持平衡。

CHECK! 最後一併補上橫線和圓點。

加入編排巧思，
設計華麗的單線體書法

單線體書法的風格十分簡潔，也很容易閱讀。本篇將為你介紹更引人注目的編排設計範例作品。

使用色紙

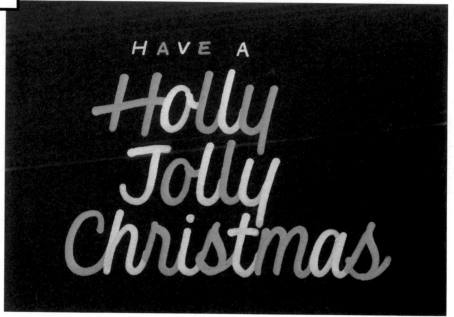

使用筆款： CLEAN COLOR DOT 金屬色 金色（吳竹）
CLEAN COLOR DOT 金屬色 銀色（吳竹）

交錯使用金色與銀色，
展現華麗感

CHECK POINT

如果選擇採用色紙，就能搭配白色之類的亮色筆。雖然可用的筆款類型有限，但使用金色或銀色等金屬色時，選擇暗色的硬紙更能凸顯出文字的色彩。

黑紙也能利用顏料墨水筆顯現出
鮮豔的色彩

譯註：「把點連在一起」（出自史蒂夫·賈伯斯的演講），
表示「過去的經驗將活用於你不曾想過的事情上」。

繪製帶有點點意象的插圖，
展現律動感。

使用筆款： CLEAN COLOR DOT 水花色／白金色／風信子色（吳竹）
主線外框： 同上（細筆頭）
白色光澤： uni-ball SigNo 粗字 白色（三菱鉛筆）
灰色陰影： 筆まかせ 細字 淡墨色（PILOT PEN）

在文字主線的左側和上方
畫出白色光澤

用細字筆頭畫出外框，
使文字的形狀更鮮明

在文字的右邊和下面
畫出淡灰色陰影

CHECK POINT

在簡單的單線體上，加上一點變化並營造立體
感，也會變得很有趣喔。光源設定在左上方，
畫出光澤與陰影就能寫出具有光澤感、果凍般
的立體字。

翻譯:「完成比完美更重要。」
(出自馬克・祖克柏)

使用筆款:POSCA 中字 白色
(三菱鉛筆)
細字:uni-ball SigNo 粗字 白色
(三菱鉛筆)

使用筆款:POSCA 中字 粉綠、黃綠
(三菱鉛筆)

使用筆款:uni-ball SigNo 粗字 白色
(三菱鉛筆)

CHECK POINT

雖然這本書是以標準單線體作為解說範例,
但其實雜誌和廣告中也能見到各式各樣的單
線體。試著挑戰看看,臨摹這些單線體也是
很棒的體驗喔。

使用不同粗細的筆

細字 使用筆款：ZEBRA CLiCKART　葉綠／薄荷／水藍（ZEBRA）
粗字 使用筆款：ZEBRA MILDLINER　柔和綠／柔和陽光綠／柔和青
（ZEBRA）

加入斜線，呈現 LOGO
設計風格。

上色兩次，做出漸層感。

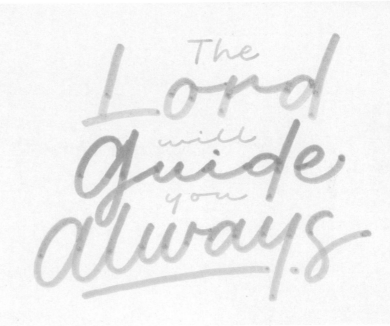

翻譯：「耶和華必時常引導
你。」（出自《聖經》）

設計不規則的基本筆畫，單線體也能營造出不同
的文字氛圍。搭配使用不同大小的筆款，寫出具
有高低韻律的文字設計。

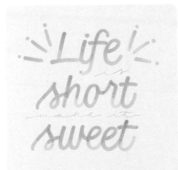

以點和線呈現的裝
飾文字，凸顯流行
的氛圍。

使用筆款：CLEAN COLOR DOT
糖果粉／夏日陽光（吳竹）

CHECK POINT

散落在文字周圍的框線沒有一定的畫
法，你可以依照自己的想法來畫！任
意在空白處畫出裝飾線，大幅改變文字
的形象。另外推薦一個小技巧，就是在
同一個字母上半部 2 次上色，輕鬆做出
漸層效果。

使用筆款：POSCA 中字、細字
淡粉／粉紫／珊瑚粉紅／山吹
（三菱鉛筆）

進階挑戰！
以色鉛筆練習英文書法

　　隨手可得、且任何人都有過使用經驗的畫具——色鉛筆，也可以寫英文書法？色鉛筆可以表現出更柔和的氛圍，請一定要挑戰看看，試著用色鉛筆設計文字吧。

〈必備文具〉　・色鉛筆（3色）　・粗麥克筆　・紙

1 用粗麥克筆寫出底層文字。

2 疊張紙，描出字母的輪廓。將文字分成縱向3等分，由上而下分3層，一邊換顏色一邊畫輪廓。

3 用色鉛筆塗滿字母內側。由淺到深上色，較能融合出漂亮的顏色。這時也要將字母分3層上色。

4 最後修整一下字母的輪廓，與內部顏色加以融合就完成了。使用相似色可畫出3層漂亮的漸層效果。

在不同的紙上畫出一樣的文字和顏色，呈現出的形象大大不同。

使用筆款：色辭典 SAGE GREEN／VERDIGRIS／HUMMING BIRD／
JAY BLUE／HYDRANGEA BLUE（TOMBOW）

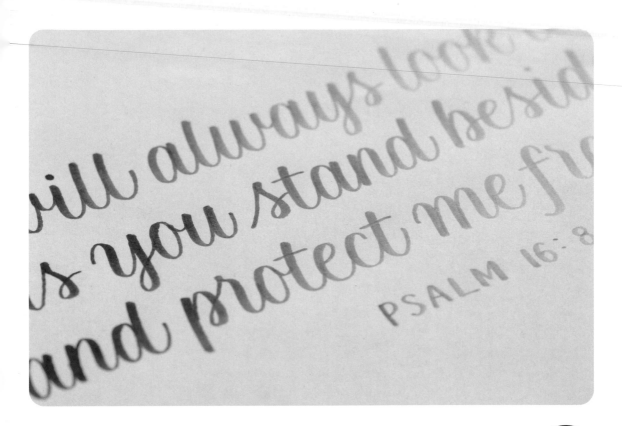

ill always look...
s you stand besid...
and protect me fr...

PSALM 16: 8

2
BRUSH

雖然軟筆體寫起來

比單線體書法困難，

但我們一樣能利用隨手可得的筆，

寫出非常多樣化的藝術字。

讓我們一起學習寫字技巧，

試著寫出優雅的文字吧。

適合練習軟筆體的
文具類型與特色

不論是優雅的線條，還是強勁的筆畫，軟筆體都能透過線條的強弱變化，用一支筆表現出多元的樣貌，這是它的一大特徵。

■ 活用線條的強弱變化

軟筆體需要使用筆鋒彎曲（有彈性）的軟頭筆，對線條施加不同強度並寫出文字。線條有輕有重，因此與單線體不同，會寫出稍有厚度的文字。

除此之外，同一支軟頭筆還能透過不同的寫法，呈現細緻優雅的文字，以及強勁而有動態感的文字，因此表現幅度大也是軟筆體的特色之一。對筆尖的筆壓加重或放輕力道，做出強弱差異，呈現不同粗細的線條。學會控制筆壓是軟筆體的一項重要功課。

雖然軟筆體的難度比較高一點，但只要繼續勤加練習基礎筆法，任何人都能學會。首先，讓我們從基本筆畫（P.48-49）開始練習看看吧。

■ 軟頭筆的種類

軟頭筆有兩種類型，分別是簽字筆和毛筆。毛筆寫起來較難控制筆壓，因此建議新手選擇簽字筆型的軟頭筆。

簽字筆型
筆尖材質很像海綿，因此很有彈性，加重筆壓也能馬上恢復原樣。簽字筆寫起來比毛筆更易於掌控筆壓，適合作為練習工具，建議新手選擇簽字筆。

毛筆型
筆尖構造與中文書法用筆相同，施加筆壓後的筆鋒會彎到底，前端打開呈扇形。雖然這種筆款較難控制筆壓，但熟悉後一樣能享受軟筆體的樂趣。

■ 簽字筆型軟頭筆

市面上有許多販售簽字筆型軟頭筆的廠牌，色彩非常豐富多元。筆的粗細度方面，也有細字、中字、粗字等各式各樣的種類，可根據自己想寫的文字風格挑選合適的粗細度。

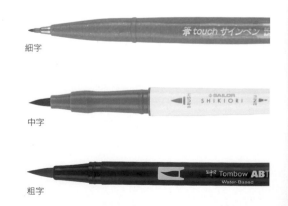

細字

中字

粗字

細字

最適合用於書寫寬度細小的文字或線條。適用於手帳或筆記本等小空間的尺寸。

中字

中字筆頭易於寫出適當的線條強弱，特別適合第一次練習軟筆體的人。比方說，在書信中寫出比內文更明顯的標題時，適合用於強調文字。

粗字

線條寬度較粗的筆頭適合書寫大字。相較於細字筆，粗字筆的細部與粗部差距較大，所以可以寫出具有起伏韻律感的文字。適合用於各式各樣的場合，例如書寫大張的賀卡或製作作品。

▬ 線條強弱的寫法

軟頭筆的筆鋒彎曲，加重或放輕筆壓就能輕易改變線條的粗細。控制筆壓和筆的角度，可寫出不同強弱的線條；線條粗細度則會根據筆鋒與紙張接觸的面積大小而改變。

加重筆壓，筆與紙的接觸面積愈大，線條愈粗；放輕筆壓，筆與紙面的接觸面積愈小，線條愈細。

舉例來說，寫粗線時需要將筆尖壓在紙上以加強筆壓。在此狀態下讓筆更傾斜，筆尖與紙面的接觸面積變大，就能寫出更粗的線條。反過來說，寫細線時需要放輕力道並豎起筆桿，只用筆的前端書寫。

寫字時，要透過「傾斜」、「豎起」以及筆壓強度來掌控線條強弱。

用整個筆鋒的腹部書寫

只用筆鋒書寫

同樣的筆尖能寫出多種寬度

從筆畫開始，
軟筆體的基本書寫法

軟筆體與單線體書法相同，都需要先學會基本筆畫。請先練習線條走向（筆畫）的基本規則。

了解線條走向，練習慢慢寫字

所有英文字母皆由以下9種基本筆畫所構成。寫法與單線體書法幾乎一樣，但軟筆特有的線條強弱具有一定的書寫原則。一般來說，往下寫的線（下筆畫）較粗，往上寫的線（上筆畫）較細，粗細之間會形成規律的起伏韻律感。

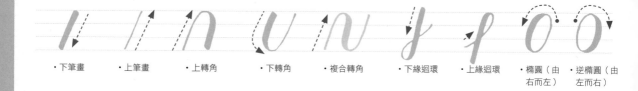

・下筆畫　・上筆畫　・上轉角　・下轉角　・複合轉角　・下緣迴環　・上緣迴環　・橢圓（由右而左）　・逆橢圓（由左而右）

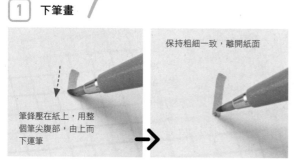

1 下筆畫

保持粗細一致，離開紙面

筆鋒壓在紙上，用整個筆尖腹部，由上而下運筆

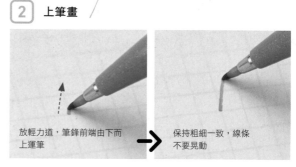

2 上筆畫

放輕力道，筆鋒前端由下而上運筆

保持粗細一致，線條不要晃動

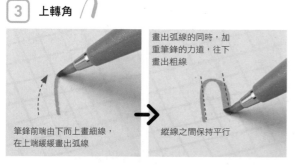

3 上轉角

筆鋒前端由下而上畫細線，在上端緩緩畫出弧線

畫出弧線的同時，加重筆鋒的力道，往下畫出粗線

縱線之間保持平行

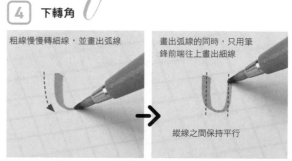

4 下轉角

粗線慢慢轉細線，並畫出弧線

畫出弧線的同時，只用筆鋒前端往上畫出細線

縱線之間保持平行

5 複合轉角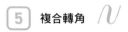

只用筆鋒前端，由下而上寫出
細線，慢慢畫出弧線

畫出弧線的同時，慢慢往下畫
出粗線

在下端慢慢畫弧線，往上拉出
細線

縱線之間保持平行

此處距離需保持
一致

※結合〔3〕、〔4〕的上轉角與下轉角。

6 下緣迴環

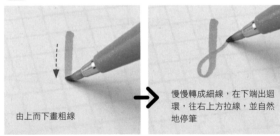

由上而下畫粗線

慢慢轉成細線，在下端出迴
環，往右上方拉線，並自然
地停筆

7 上緣迴環

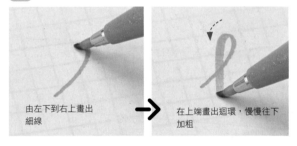

由左下到右上畫出
細線

在上端畫出迴環，慢慢往下
加粗

8 橢圓（由右而左）

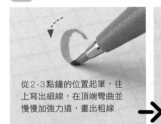

從2-3點鐘的位置起筆，往
上寫出細線，在頂端彎曲並
慢慢加強力道，畫出粗線

在下端畫弧線，慢慢畫出細
線並回到原點

9 逆橢圓（由左而右）

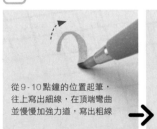

從9-10點鐘的位置起筆，
往上寫出細線，在頂端彎曲
並慢慢加強力道，寫出粗線

在下端畫弧線並放輕力道，
慢慢寫出細線後回到原點

軟筆體的基本書寫觀念與技巧

軟筆體的筆順和字型幾乎與單線體相同，但也有一些字母長得不太一樣。書寫時要分成多個筆畫，不要一筆寫到底這點與單線體相同。

思考筆順

基礎字母的形狀與單線體相同，筆順皆為由左而右。不過如P.48的基本筆畫中提及的，軟筆體的下筆畫是粗線，而上筆畫則要寫成細線。曲線則要在彎曲的同時，改變線條粗細度。

除此之外，可依照個人喜好，在某些字母的局部添加裝飾，或是畫出迴環狀的線條。

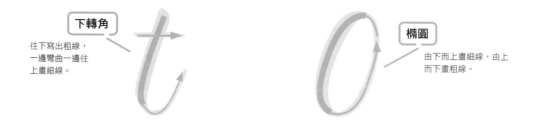

下轉角
往下寫出粗線，一邊彎曲一邊往上畫細線。

橢圓
由下而上畫細線，由上而下畫粗線。

小寫字母範例

將字母一字排開後，會發現下筆畫幾乎都是粗的。

a b c d e f f g h h i

j k k l l m n o o p

q r r s t u v w x y z

1.上筆畫

裝飾線條。上筆畫,寫細線。(依喜好決定,也可不寫)

3.活用下緣迴環

※寫出迴環,以便連接下一字母。

2.下筆畫

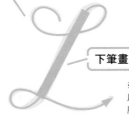

Bechori's advice

一邊畫曲線和迴環這種彎曲線條,還要一邊改變線條寬度,要同時做兩件事,所以剛開始寫起來可能會很困難。這時你可以重新複習P.48-49的基本筆畫,分別練習不同部分。

裝飾線

運筆畫出細細的裝飾線。

下筆畫

※此風格需要一筆成形,所以要配合線條的走向改變筆壓,做出強弱變化。

1.下筆畫

2.橫線是細的,隨著走向輕輕畫出曲線。

■ 大寫字母範例

在大寫字母的第一畫下筆畫前面,加上裝飾線也是亮點之一。

$$A \quad B \quad C \quad D \quad E \quad F \quad G \quad H \quad H \quad I$$

$$J \quad K \quad L \quad L \quad M \quad N \quad O \quad O \quad P$$

$$q \quad Q \quad R \quad S \quad S \quad T \quad U \quad V \quad V$$

$$W \quad W \quad X \quad Y \quad Z$$

軟筆體的適用筆款推薦！
認識這些筆的特色

BRUSH

04

書寫英文軟筆體時，適合選用可在線條粗細中展現強弱變化的筆，或是線條具有抑揚頓挫的筆。接下來將介紹我挑選的幾種不同質感的筆款。

空心筆（細筆芯／吳竹）

用喜歡的墨水做出符合喜好的筆。細筆芯款的空心筆很適合軟筆體。筆款結構與P.25的介紹內容相同。文字寬度為細字。

Touch 柔繪筆（PENTEL）

➡ P.54

日本長期暢銷的簽字筆，具有軟筆的筆觸。放輕力道並快速劃過，可寫出漂亮的細線。絕佳的筆鋒彎度很適合英文軟筆體。

筆之助耐水性毛筆（TOMBOW）

筆鋒比其他軟頭筆硬一點，易於寫出漂亮的細線。採用耐水性墨水，因此特色是顏色不易暈開。所有顏色都呈現柔和的淡色調。

筆まかせ（細字／PILOT PEN）

筆鋒很有韌性，筆鋒不會因力道加重而過度彎曲，可寫出穩定的線條。此系列的淡墨色也可以用來畫文字的灰色陰影，色調十分恰到好處。

四季織雙頭軟筆麥克筆（Sailor） → P.58

雙頭麥克筆，以日本四季的意象，重現與鋼筆墨水相同的顏色。特色在於整體低調平靜的色調，共有20種顏色，色彩相當豐富。是中字尺寸中的優質彩色墨筆。

MILDLINER BRUSH（ZEBRA）

有螢光色款的墨筆。筆尖粗且彈性佳，適合書寫大型文字。寫英文書法時，易讀性高的深色筆比螢光色更實用。

Artline Stix（Shachihata）

兒童麥克筆，銷售於日本以外的海外市場。外觀看起來像積木，因寫起來順手而用於軟筆體，是爆紅的人氣筆款。中字尺寸，共有20色。

ABT（軟筆頭／TOMBOW） → P.62

筆尖大且彈性佳，可寫出粗體字。不僅可以搭配水筆暈開顏色，也可以與多種顏色混合，表現手法相當多元。顏色選擇豐富多樣，共108色。

水筆 WATER BRUSH（小筆尖／TOMBOW） → P.78, P.88

在筆桿內部加水，用於水彩畫的筆款。可搭配使用水彩顏料和鋼筆墨水。各家廠牌有販售各式各樣的尺寸。筆尖為軟筆，適用於軟筆體。

使用細字軟頭筆，練習寫小卡祝福語

細字筆不僅可以輕鬆練習，還兼具實用性。「Thank you」是馬上就能用到的片語，讓我們實際練習看看吧。

Thank you

Bechori's advice

「Thank you」平均分散著各種不同的基本筆畫，不僅實用性高，也適合用於練習。

Bechori's choice

Touch 柔繪筆　勃艮第酒紅（PENTEL）

MAKING STORY

各家廠牌在市面上銷售非常多種軟頭筆（墨筆）。Touch 柔繪筆的特色在於既平順又好寫，不僅具有高品質的筆尖，價格也很合理，很容易就能買到，非常適合作為軟筆體書法輕鬆入門的筆款。

1 寫出大寫 T

第一個字母是大寫「T」。在下面墊一張方格墊板作為輔助線，開始書寫文字。第1畫下筆畫是粗線，第2畫橫線則是細線。

2 寫出 h

「h」的第1畫是下筆畫，第2畫是複合轉角。複合轉角寫在前面下筆畫的底部。分2畫書寫，不要一筆寫到底。

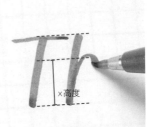

x高度

CHECK! 觀察底下的輔助線，寫在x高度的範圍裡。

3 往上拉線，以便接續下一字母

為了方便「h」銜接下一個字母，最後的線條要往上拉再停筆。寫出「a」的第1畫橢圓，疊加在「h」的收尾處。

CHECK! 從2-3點鐘的位置開始，逆時鐘寫出橢圓。

4 寫出下筆畫

在橢圓旁邊畫出下轉角，寫出「a」。最後的線往上拉，以便連接後面的「n」，將「n」的下筆畫疊在上面。

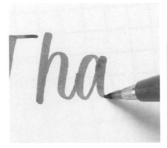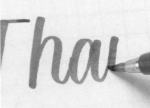

CHECK! 一筆一劃慢慢寫。注意不要一筆寫完。

⑤ 寫出複合轉角

從「n」的第1畫底部寫出第2畫。放輕筆壓的力道以寫出細線，在腰線上寫出弧線。接著往下寫粗線，在下端畫弧線，往上拉出細線。收尾線要確實往上拉。

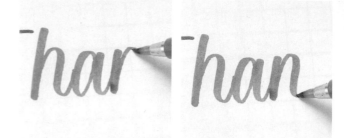

CHECK! 線條往上，筆壓較弱；線條往下，筆壓較強。

⑥ 寫出 k

將「k」的第1畫下筆畫，疊在「n」的收尾線上。第2畫從第1畫的底部開始，寫出左右稍寬的小弧線。

> ───── HINT ─────
>
> k的第2、3畫是不規則筆畫。請記得，書寫時要一筆一劃分開寫。

CHECK! 將下筆畫3等分，作為弧線的參考線。

⑦ 完成 k

第3畫從第2畫的終點開始寫。寫出稍微打開的下轉角，完成「k」。此處不同於普通的下轉角，而是只用沒有強弱變化的細線，寫出不規則的筆畫。

CHECK! 第2、3畫勿一筆寫到底，需分開書寫（熟悉後可連貫書寫）。

⑧ 寫出有裝飾線的 y

「y」的第1畫需活用複合轉角，畫出起筆稍短的裝飾線。收尾處要確實往上拉。

CHECK! 將y的第1畫入筆想像成鉤子。

⑨ 畫出迴環，完成 y

「y」的第2畫是一個下緣迴環。疊在第1畫的收尾處，寫出第2畫。在線條下端畫一個迴環，同時慢慢轉成細線，往右上方拉起。

CHECK! 粗線慢慢轉細線，寫出一個迴環。

⑩ 以橢圓寫出 o

「o」的橢圓線疊在「y」的最後一條線上。

CHECK! 從2-3點鐘的位置開始寫橢圓形。

⑪ 在 o 上加線

從橢圓的起點拉出一條小曲線。下個字母「u」的第1畫下轉角，要疊在這條線上。

CHECK! 在o的最後添加一筆小曲線，以便銜接下一個字母。

⑫ 完成 u

在第1畫的收尾線上，疊上第2畫下轉角。將尾端往上拉起就完成了。離紙遠一點，確認文字大小、傾斜度、字母間距是否整齊劃一且保持平衡。

CHECK! 尾端往上拉至腰線，大功告成。

06

如何順利連接字母？
掌握中字軟頭筆的運筆技巧

中字尺寸可以用於賀卡、標題等各式各樣的場合，是很好用的尺寸。

Bechori's advice

Wednesday：星期三　可寫在原創手帳中。寫出規律的下筆畫，內心也會不由自主地緊張起來。

Bechori's choice

四季織雙頭軟筆麥克筆　雪明（Sailor）

MAKING STORY

以日本四季為意象的系列顏色，是這款簽字筆的特色。可寫出中字尺寸的文字。採雙筆頭設計，另一端是細筆芯，可分開使用，是一筆兩用的簽字筆。

1 複合轉角

寫出大寫「W」。起筆寫出一個鉤子形的短複合轉角。上端畫出弧線，加強筆壓並往下畫粗線，下端再畫弧線並寫出細線。最後保持細線，往上拉起並收筆。

CHECK! 往上是細線，往下是粗線。

2 一筆一劃仔細寫，勿一口氣寫完

線條上拉後會很想繼續寫下去，但第1畫結束後請先離開紙面。接著將第2畫疊在上面，寫出下轉角。最後寫第3畫時，畫一條短短的下筆畫，以便接續下一個字母。

CHECK! 不要一筆寫完，分成多次書寫。

3 接續W，寫出 e

接續「W」的收尾線，寫出「e」。最後將尾端往上拉。

CHECK! 寫完W後停筆，然後再寫 e。

4 d 從橢圓形開始寫

第1畫要碰到前面「e」的收尾線，畫一個橢圓，第2畫則寫出下轉角，完成「d」。

CHECK! 靠著橢圓形寫出第2畫的下轉角。

⑤ 寫出 n

以下筆畫寫出「n」的第1畫，然後再寫出第2畫的複合轉角。最後在腰線的正中間收筆。

CHECK! n的第2畫，從第1畫的底部開始寫。

⑥ 從 e 寫到 s 的第1畫

從「n」的收尾處附近開始寫「e」。寫出下端的曲線後，繼續往右上拉出細線，直接銜接到「s」的第1畫。

CHECK! 一口氣從e寫到s的第1畫，運筆速度要慢，要保持一致。

⑦ 刻意露出小寫 s 的頂端

以粗線寫出「s」的第2畫，並且刻意超出腰線。慢慢往右彎並向下拉線，在下端畫出一個迴環後，往右上方延伸，自然地停筆。

CHECK! 仔細地、緩緩地寫出迴環。

⑧ 寫出 d 和 a

「d」和「a」的橢圓都要疊在前一個字母的收尾線上。

CHECK! 疊加線條，將字母串連起來。

9　寫出 y

第1畫的下轉角，尾端要往上拉。第2畫疊在第1畫的收尾處，畫出粗線。
在下端畫出一個迴環，慢慢轉成細線，往右上方拉。

CHECK! y的第1畫往上拉到更上面。

10　修飾完成

「y」下緣迴環往上寫到 x 高度的正中間，保持字母的平衡。全部寫完後，在遠處檢視文字，確認是否平衡。如果沒有令人在意的地方，那就完成了。

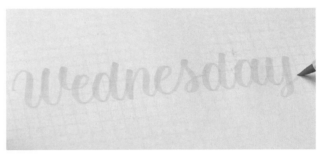

CHECK! 確認每個字母是否都自然地連在一起。

POINT

**字母間的銜接處
統一定在 x 高度的正中間**

銜接字母時，第2個字母的第1畫會疊在上一字母的收尾線上。字母間的銜接處都位於 x 高度的正中間，整體看起來更加協調工整。

POINT

無迴環 s 寫法

s 還有無迴環的寫法。如右圖所示，將字母分成3畫書寫。兩種寫法都很注重字母的平衡，頂端刻意超出 x 高度這點則維持不變。

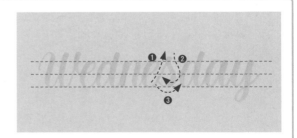

熟悉粗字軟頭筆的曲線寫法，寫出優雅的文字

粗字軟頭筆適合在很大的紙上寫下訊息或名言佳句。迴環和弧線之類的曲線很明顯，讓我們練習寫出漂亮的曲線吧。

Happy Wedding

Bechori's advice

Happy Wedding：結婚祝福
落落大方的流暢曲線，很長適合表現心意滿滿的祝福。

上排文字：ABT／723（TOMBOW）
下排文字：ABT／673（TOMBOW）

MAKING STORY

ABT麥克筆，本來是針對設計師等創作者開發的畫材。筆鋒大而彎曲，適合用來書寫粗體手寫藝術字。共有108色，多樣化的色彩也是它的魅力之一。

1 寫出互相平行的下筆畫

寫出大寫「H」。往下寫出兩條斜度一致的線。

--- HINT ---
第1畫也可以運用上轉角的寫法，依喜好呈現不同的風格。 \mathcal{H}

CHECK! 縱線互相平行，在正中間拉一條橫線。

2 在右側寫出第一個橢圓

寫出「a」。從右邊開始畫一個橢圓，橢圓與第1個字母「H」的橫線重疊相連。以「H」與「a」的間距，作為後面其他字母之間的距離標準。「a」最後一條線要往上拉，以便連接下一字母。

CHECK! 第2畫的尾端往上拉。

3 寫出迴環p

在「a」的收尾線上，疊加「p」的第1畫下筆畫。第2畫的橢圓最後要畫一個迴環，用以串連下一字母。重複寫出2個p。

CHECK! 緩慢而仔細地寫出細線，畫出p的迴環。

4 寫出y

寫出第1畫的下轉角，疊加在「p」的收尾線上。筆暫時離開紙面，接著以粗線寫出第2畫的下緣迴環。
在下端畫出迴環後，線條慢慢轉細，並往右上方拉高。

CHECK! 分成2畫，不要一筆寫到底。

BRUSH

⑤ 留意中間留白，寫出第2行的 W

線條往上是細線，往下則要加強筆壓，寫出粗線。

------ HINT ------

事先打草稿，確認每一行的中心點，文字統一對齊正中央，就能擺在正確位置上。

CHECK! 分成3畫，不要一筆寫到底。（請參照P59 ❶ ）

⑥ 寫出 e

將「e」左側的線疊加在「w」的收尾線上。將最後的線往上拉，以便連接下一個字母。

CHECK! 連接 W 與 e。

⑦ 寫出 d

在步驟6上勾的收尾線右側，疊加第1畫的橢圓，第2畫寫出一個下轉角。重複步驟，寫出2個「d」。

CHECK! 寫第2畫時，不要蓋住橢圓內側的留白處。

⑧ 寫出 i

「i」的第1畫下轉角，從x高度的位置開始寫。接著繼續寫下個字母，i的圓點留到最後再補上。

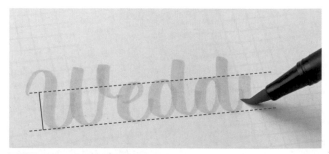

CHECK! x高度是指基準線到腰線之間的高度（P.15）。

9　寫出 n

分成下筆畫、複合轉角，2筆畫書寫。收尾線往上拉，以連接下一個字母。

CHECK! n的第2畫，從第1畫的底部開始寫。

10　寫出 g 的橢圓

從右邊開始寫出「g」的第1畫橢圓，橢圓要碰到「n」最後上勾的線。

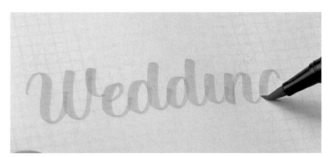

CHECK! 橢圓疊在n的收尾線上。

11　寫出 g 的第2畫

輕輕擦過第1畫的橢圓，寫出第2畫的下緣迴環。紙拿遠一點檢視整體，如果沒有令人在意的地方就完成了。

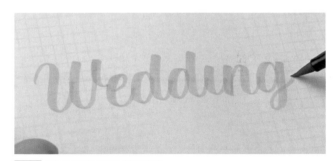

CHECK! 用粗字軟頭筆畫迴環的難度較高。

POINT

如何寫出漂亮的弧線和迴環？握筆方式非常重要！

軟頭筆要稍微握上面一點，不要握在根部，筆要往側邊傾斜。寫字時保持這個握筆姿勢，就能寫出流暢的弧線和迴環。即使有特別留心，但還沒習慣以前，還是有可能一不注意就把筆立起來。請記得隨時保持這個握筆方式喔。

大約握在整支筆的1/3處

NG：握著筆的根部，筆朝自己呈垂直狀態。

OK：手握在筆尖的上方，筆往側邊傾斜。

08

構思編排，
設計軟筆體的繽紛提案

除了色彩的搭配之外，還要結合多種顏色和文字大小，寫出具有起伏韻律感的文字或名言佳句。

搭配墨水做出漸層效果

Even the darkest
night will end
and the sun will rise.

翻譯：再黑的夜晚也終將結束，而黎明也終將昇起。

使用筆款（**主要文字**）：Touch 柔繪筆　橘色（PENTEL）
墨水：Art Brush　STEEL BLUE（PENTEL）

CHECK POINT

這是 2020 年 4 月寫的作品。新冠肺炎疫情在全球擴大，在這人心惶惶的日子裡，期許一切能儘早得到平息。運用深青色過度到橘色的漸層效果，表現昏暗的天空中逐漸昇起的朝陽。從中看出文字背後的意義，透過文字顏色的連結來加強訊息的傳遞。

使用筆款（主要文字）：Touch 柔繪筆 天藍色（PENTEL）

墨水：Bechorium（Tono & Lims）

Trust in the Lord forever, for the Lord God is an everlasting rock.

翻譯：你們當倚靠耶和華直到永遠，因為耶和華是永久的磐石。（出自《聖經》）

Breathtaking

使用筆款（主要文字）：Touch 柔繪筆 綠松色（PENTEL）

墨水：Art Brush PINK（PENTEL）

CHECK POINT

用柔繪筆（墨筆）表現漸層效果時，請將鋼筆墨水或墨筆墨水倒入小碟子或調色盤中，以筆尖沾墨寫字。筆上的墨水顏色會在書寫過程中逐漸脫離，變回筆原本的顏色。

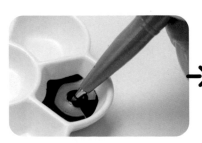

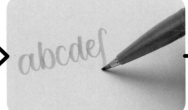

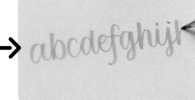

將墨水倒入小碟子或調色盤中，以筆尖沾取少許墨水。

持續寫字後……（左邊為墨水的顏色）

顏色逐漸變回筆的顏色。持續書寫一定會變回原本的顏色，不用擔心！

加入更多設計靈感

使用筆款：Touch柔繪筆 綠松／橄欖綠／淺灰／勃艮第酒紅／淡粉紅／藍黑（PENTEL）

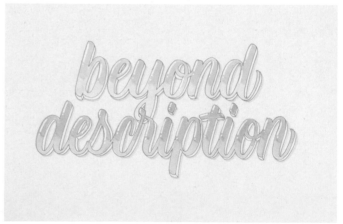

多種顏色交錯的文字，
營造流行形象。

在左上方畫出
白色光澤

用比文字顏色深一點的
單線體細字畫邊框

在左上方畫出光亮，呈現立體設計。

用淡灰色軟頭筆，在文字右側
和下方畫陰影

使用筆款（主要文字）：MILDLINER 柔和藍綠／柔和綠（ZEBRA）

（外框）：uni-ball SigNo 0.38mm 祖母綠（三菱鉛筆）

CHECK POINT

做出顏色變化，畫出外框，增加光澤感，加入這些設計靈感就能大幅改變形象。想展現華麗感時，推薦你使用這個方法。

使用筆款（大字）：ABT 703／373／933（TOMBOW）
（小字）：Touch 柔繪筆 粉紅／綠松藍／橘色（PENTEL）

以不一樣的字體和格線展現
華麗感。

只加深文字上半部的顏色，
2層顏色輕鬆做出漸層效果

調整文字間距和傾斜度，以空隙間的文字作為平面設計。
增加整體動態感，呈現出有趣的排版。

使用筆款（主要文字）：Touch 柔繪筆　天藍色（PENTEL）
墨水：Bechorium（Tono & Lims）

刻意拉開文字間的距離，用同一支筆營造截
然不同的氛圍。

我與軟筆體的
相遇

軟筆字體是我開啟英文書法人生的起點。我大約在4年前開始接觸英文藝術字，當時日文的相關資訊並不多。於是我每天都上網搜尋，一股腦地挖出國外的英文書法影片找來看。在這之中最讓我眼睛為之一亮的，是他們會用日本的墨筆來寫英文書法這件事。

國外的創作者居然會用墨筆寫英文字母——我為此感到驚訝。而當我看到影片中如畫般美麗的英文字母時，在那一瞬間便下定了決心：「我也想要學會寫出這樣的文字！」我從小就很喜歡寫字，於是內心一動：「用日本的墨筆寫出漂亮的英文字母一定很有趣！」光是想像我內心就興奮不已，馬上跑去買了墨筆。

後來我每天都會看著影片，瘋狂地練習基本筆畫。我把買得到的墨筆一個接著一個全都買下來，比較每種筆款寫出來的差異，也很投入畫材方面的研究。墨筆很不好寫，剛開始當然沒辦法寫出理想中的文字。但即便如此，只是寫一條線就能讓我心情愉悅。寫字時，我會思索怎麼做才能寫出我想要的線條，而這個自行思考答案的過程，本身就讓我感到十分快樂。也因為如此，每天的練習對我來說一點都不辛苦，可以持續下去一直到今日。研究寫字的旅程中，不論什麼風格的文字都絕不會有結束的一天。即使到了現在，每當我握起墨筆，依然能感覺自己重回初衷。

Revive the lost art of letter writing. It maybe old fashioned, but it's evergreen.

我剛接觸英文書法的時候（左），以及幾年後寫的文字（右）。每個人一開始都是新手，而每天的練習與累積絕對不會背叛你。

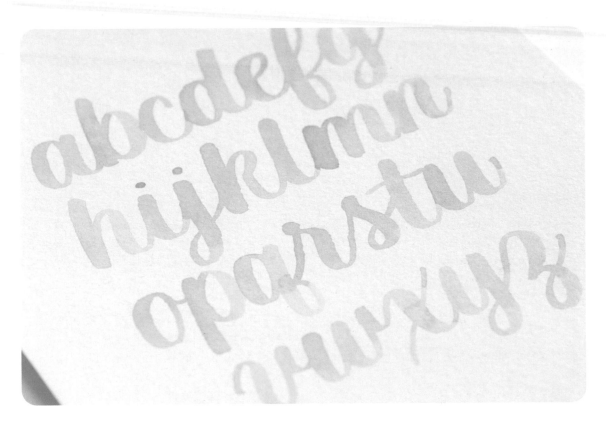

INK

Chapter 1 和 Chapter 2 已分別講解

單線體書法與軟筆體書法

兩種英文藝術字的風格。

本章將為你介紹

鋼筆墨水的基本概念與使用技巧,

以及必備畫材與使用方法。

色款多樣的墨水，
適合寫出哪些文字風格？

練習完簽字筆的英文書法後，接下來要挑戰進階版的墨水英文書法，進一步增廣文字的表現力。

用鋼筆墨水寫英文書法

本篇將分別講解如何用鋼筆墨水寫出 Chapter 1 的單線體書法，以及 Chapter 2 的軟筆體。墨水最大的特色在於它獨特的深淺及顏色變化。墨水能展現出簽字筆和麥克筆無法複製的深度，以及很有韻味的氛圍。

我們無法單獨用墨水寫字，因此必須另外準備寫字工具。除此之外，也要根據想寫的文字類型，分別使用不同的寫字工具。

本書介紹的墨水筆主要分為 3 大類

ORNAMENT Nib ＝單線體書法

金屬製的圓盤狀筆尖。書寫時，需要一邊沾墨一邊寫出線條。可寫出粗細不變的線條，適用於單線體書法。有豐富多樣的筆尖尺寸，可寫出各種大小的文字。必須另外準備筆桿。

玻璃筆＝單線體書法

玻璃製的筆，發源於日本的寫字工具。用法與沾水筆相同，每次書寫都要沾取墨水。寫字原理是利用筆尖上的溝槽，積在溝槽的墨水會經過筆尖流到紙上。適用於細體字的單線體書法。

水筆＝軟筆體

水筆是一種水彩專用畫材，筆管內部是空的，加水進去就能使用。適合搭配鋼筆墨水，感受墨水獨特的深淺及顏色變化。筆尖是軟筆，適合線條具有強弱變化的軟筆體。

鋼筆墨水的種類

鋼筆墨水主要有3種，分別是染料墨水、顏料墨水及鐵膽墨水，其中較適合英文書法的是染料墨水。大部分的市售鋼筆採用染料墨水，容易取得且顏色種類豐富。此外，染料墨水易溶於水，使用後的文具清潔也比其他墨水來得簡單，用起來很方便。

染料墨水長時間受光，容易造成墨水褪色，因此保存墨水成品時，需要避開有陽光和溼氣的地方。

使用鋼筆墨水。染料墨水容易取得，相當好用。

使用適合墨水的紙張

使用墨水時，選擇適合墨水的紙張是很重要的事。如果紙張太薄，紙會因墨水的水分而起皺；使用容易滲透的紙，則會難以呈現漂亮的線條邊界。

推薦的筆款有TomoeRiver（SAKAE TECHNICAL PAPER）、GRAPHILO（神戶派計畫），建議使用較少凹凸起伏，光滑且有厚度的紙張。

使用ORNAMENT Nib和玻璃筆時，在紙張下面襯一張硬筆專用的軟墊，在紙上運筆時會更加流暢，寫起來更順手。

〔左〕TomoeRiver FP LOOSE SHEETS 52g／㎡（SAKAE TECHNICAL PAPER）／〔右〕GRAPHILO鋼筆用紙（神戶派計画）

體驗豐富多樣的顏色

現在市面上有販售各種日本品牌的鋼筆墨水。尤其近年來，日本國內開發銷售原創墨水的廠商和文具店變多，甚至形成一股陷入「墨水泥淖」的風潮。

近期也有推出亮粉墨水或獨特的色調（中間色），展現以往未曾見過的豐富色彩。不同於簽字筆或麥克筆的韻味及豐富的色彩選擇，都是墨水的魅力所在。

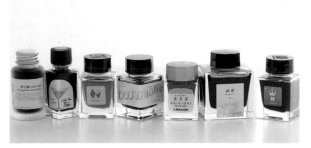

市售的墨水顏色種類繁多。日本及其他國家，都有許多廠牌正在開發、銷售各式各樣的顏色。

沾水筆的使用方法

單線體專用的筆尖稱為「Ornament Nib」或「Ornamental Nib」。這種筆可以寫出帶有圓弧感且粗細一致的線條。

■ 沾水筆尖的構造

Ornament Nib 是指沾水筆專用的筆尖。金屬製的筆尖上，有一個小型圓盤狀的零件，零件中間有一個溝槽。墨水透過溝槽流到紙上就能畫出線條。沾取墨水後，墨水會積在筆尖上下端金屬的縫隙間，可以連續寫出多個字母。

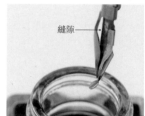
縫隙
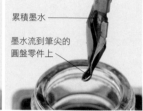
累積墨水
墨水流到筆尖的圓盤零件上

未沾墨（左） 沾取較多墨水（右）

■ 多種筆尖粗細

筆尖粗細有很多種，Brause 廠牌總共有9種尺寸。筆尖太大會難以掌握，但筆尖太小，字寫起來又會太小。所以第一次寫英文字母時，建議選擇2～3mm，可同時體驗墨水的顏色及深淺變化。

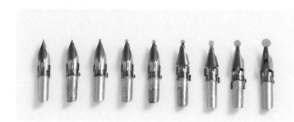
0.5、0.7、1、1.5、2、2.5、3、4、5mm，筆尖尺寸多元（Brause）

┤ POINT ├

筆尖安裝在筆桿上使用

筆尖沒辦法單獨使用，需要另外準備筆桿。將筆尖插入筆桿的凹槽中。筆尖接觸紙面時不能搖晃，請壓至適當的鬆緊度。

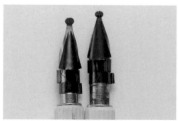
筆尖插太深（左），剛剛好的狀態（右）

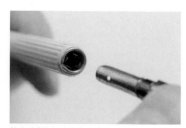
筆尖（右）插入筆桿（左）

■ Ornament Nib 的使用方法

1 | 筆尖沾墨

筆尖整個放入墨水中，並靠在瓶口以去除多餘的墨水。在描繪線條的過程中，添加墨水時也要重複此步驟。

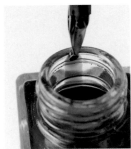

2 | 畫出線條

筆尖前端的圓盤狀平面與紙面保持平行，動筆拉出一條線。如果線條並未保持固定的粗細，就表示筆尖表面沒有貼合紙面。

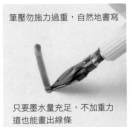
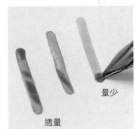

筆壓勿施力過重，自然地書寫

只要墨水量充足，不加重力道也能畫出線條

適量

量少

線條表面的墨水發亮，即是適當的墨水量。多一點反而剛剛好。

3 | 使用後擦拭墨水

用完沾水筆後，先用衛生紙或抹布吸一吸筆尖上殘留的墨水，再用水清洗。

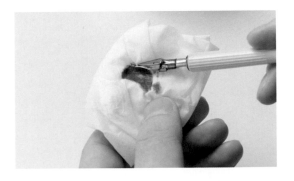

4 | 洗淨晾乾

將筆尖泡在水中，輕輕晃一晃並洗乾淨。從水中取出筆尖，用衛生紙或乾抹布擦掉筆尖上的水。使用後，請將筆尖拔出筆桿並分開保存。

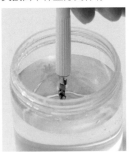
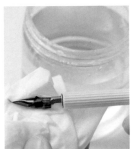

筆桿前端也有可能殘留水分，請以同樣的方式擦拭乾淨。

INK

03

玻璃筆的使用方法

玻璃筆發源於日本,是由一名日本風鈴職人所研發的筆款。這種筆是玻璃製品,拿筆時需要特別小心。與墨水搭配使用,可寫出蘊含深度品味的線條。

■ 玻璃筆的基本用法

玻璃筆和沾水筆一樣,都屬於以筆尖沾墨的書寫工具。筆尖上面有溝槽,其原理是運用毛細現象將墨水往上吸至筆尖。由於構造的關係,筆不能拿太直,保持適度的傾斜,寫起來更順手。

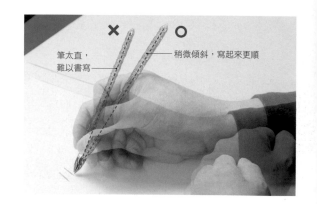

✕ 筆太直,難以書寫

○ 稍微傾斜,寫起來更順

│ POINT │

玻璃筆可寫出多種文字寬度

玻璃筆可以寫出很多種文字寬度,從細字到粗字,種類繁多。文字的寬度也會根據使用者的寫字力道和握筆角度而有些不同。
初次購買玻璃筆時,一定要多多試用不同的玻璃筆,確認寫起來的手感,以及是否適合自己的手。

—— 細字

—— 中字

—— 粗字

│ POINT │

玻璃筆擁有驚人書寫力

玻璃筆需要沾取墨水才能進行書寫,它是很優質的筆款,只沾一次墨就能連續寫出一張明信片的文字量。雖然每種玻璃筆有些許差異,例如筆尖形狀或其他個體差異,但都能一次寫很多字。不過,如果寫字速度太快,有些文字寬度會形成不均勻的線條,甚至可能會傷到筆尖。寫字時請緩慢而仔細地運筆,用玻璃筆寫英文書法時尤其重要。

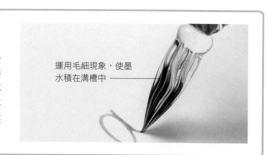

運用毛細現象,使墨水積在溝槽中

玻璃筆的使用方法

1 | 筆尖沾取墨水

將筆尖垂直放入瓶中,保持動作並慢慢拿起筆。有時為了去除多餘的墨水,而將靠在墨水瓶口,可能會因此傷到筆尖,請特別小心。

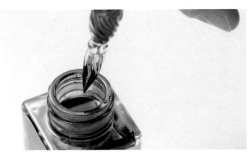

墨水量的調整方法請參照步驟3。

2 | 微微傾斜書寫

以玻璃筆的結構來説,垂直握筆會寫不出來,因此寫字時應該微微傾斜。請依照平常的寫字方式練習看看,仔細找出寫得出文字的角度。

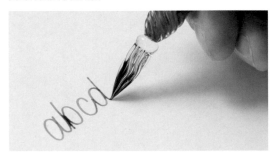

寫字時,記得適度保持傾斜。

3 | 調整墨水量

如果沾太多墨水,請用衛生紙吸取筆尖上的墨水,以少量多次的方式調整墨水量。另外還有一種調整墨水量的方法,就是在空白紙上劃線繞圈,刻意減少筆尖上的墨水。

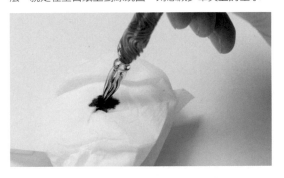

4 | 清洗後以抹布或衛生紙擦拭

使用完畢後,以水清洗筆尖,再用衛生紙輕輕擦掉水分。遇到水洗不乾淨的情況時,則使用中性清潔劑、溫水和牙刷輕柔地清洗筆尖。

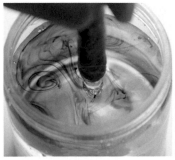

清潔容器方面,選用塑膠或矽膠製品這類偏軟的材質,可避免筆尖受傷。在容器底部鋪一層紗布也可以預防筆尖被撞傷。

水筆的使用方法

水筆的筆尖沾取墨水後，可延展水分並輕鬆展現水彩般的效果。一起挑戰看看不同於麥克筆和簽字筆的水彩風軟筆體吧。

■ 水筆的基本用法

除了文具店或美術社之外，近期也可以在日本的百圓商店買到水筆。水筆屬於水彩專用畫材，需在筆桿的儲水槽中裝水，並以沾取顏料的方式作畫。但水筆也能以同樣的方式與鋼筆墨水搭配使用。筆尖形狀為軟筆，因此適用於軟筆體。

■ 不同粗細的筆尖

一般市售的水筆筆尖是圓錐狀的軟筆。水筆有各式各樣的筆尖寬度，例如細字、中字或粗字。

TOMBOW WATER BRUSH 小筆刷（TOMBOW）

| **POINT** |

建議使用水彩畫紙

用水筆繪畫或寫字時，需要大量的水來延展顏料或墨水，如果選用較薄的紙，紙張會呈現波浪形的皺褶。因此，建議選擇耐水性高且有厚度的水彩畫紙。

繪畫用紙具有表面粗糙的特性，很適合鋼筆墨水。而且墨水風乾後會滲入暈開，形成帶有邊緣線的美麗質感。

■ 水筆的使用方法

1 | 筆管裝水

水筆的筆管內部是儲水槽。先取下筆頭，再將水裝進筆管中的儲水槽。加好水後，將筆頭轉緊。輕輕壓一壓筆管（儲水槽），將水輕輕注入筆尖。

2 | 筆尖沾取墨水

直接將水筆放到墨水瓶裡會混入異物，而異物會造成墨水品質劣化，因此要事先將墨水倒入調色盤中使用。如果你沒有調色盤，則可以將墨水瓶倒過來，使用殘留在瓶蓋背面的墨水。

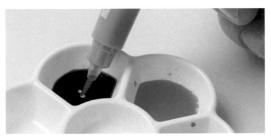

用滴管吸取瓶中的鋼筆墨水，將少量墨水移到調色盤中使用。

3 | 邊加水邊寫字

充分調和墨水和水，寫出如水彩般帶著透明感的流暢線條。如果線條斷斷續續的，就代表水分不夠。這時請輕輕壓一壓筆管，補充筆尖上的水分並沾取墨水。

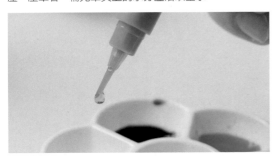

筆尖沾取墨水，壓一壓筆管，擠出水分並調整墨水的深淺。

4 | 清洗後以抹布或衛生紙擦拭

使用後請用水清洗，將筆尖上的汙漬確實清乾淨。壓一壓筆管，使水流到筆尖洗得更乾淨。清洗完畢後，用抹布或衛生紙將多餘的水分擦掉，自然風乾。

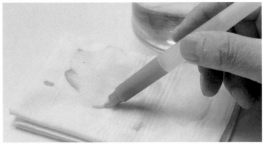

想換顏色時，請先依此做法清洗筆尖，再沾取其他顏色。

以沾水筆點墨，
寫出帶圓弧感的單線體書法

準備好文具了嗎？那就趕緊練習看看吧。這裡將說明搭配沾水筆筆尖和墨水的寫字方法。習慣這種寫法後，也可以試著挑戰雙色寫字法喔。

■ 一種顏色

■ 混合兩種顏色

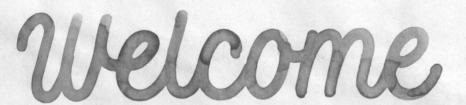

Bechori's advice

請先練習掌握單色寫字技巧。等熟悉之後，再用兩種顏色練習進階技巧！

Bechori's choice

筆尖：ORNAMENT Nib 3.00mm（Brause）
筆桿：沾水筆筆桿（CARAN d'ACHE）
墨水：橘色　Yamaguchi（Tono&Lims）
筆桿：粉紅色　Saitama（Tono&Lims）

MAKING STORY

想用沾水筆寫出曲線繁多的英文字母，就必須掌握寫字的技巧。先從熟悉2～3mm大小適中的筆尖尺寸開始練習吧。

① 寫出第1畫

練習大寫「W」。以複合轉角的方式寫出波浪狀線條。

— HINT —

不要一筆寫完，寫到上端線後將筆拿開。總共分3畫書寫。

CHECK! 慢慢運筆，寫出粗細一致的線條。

② 第2畫也是下轉角

第2畫寫一個普通的下轉角。疊在第1畫的尾端書寫。

CHECK! 沿著第1畫的收尾線寫出第2畫。

— HINT —

用2種顏色寫字

雙色文字的特色，在於不同顏色的字母交接處會形成暈染效果。為了將美妙的暈染效果呈現出來，我們需要趁前一字母的墨水乾掉以前，趕快接續寫出下一字母的線條。

❶先準備兩支筆、2種墨水顏色。

❷兩支筆交錯使用，每寫一個字母交換一次，以不同的顏色書寫。一手握著筆在一旁待命，以便快速換筆。趁墨水還沒乾以前連接線條，兩色混合後會形成獨特的色彩。如果書寫過程中墨水不夠用，則另外補充墨水。

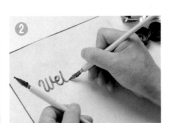
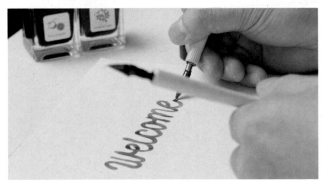

持續寫下去後，兩支筆的筆尖上會混到彼此的顏色，直接將筆尖放進墨水瓶，瓶中也混入其他顏色。如果你會在意這件事，建議將墨水分裝到小瓶子裡當作單線體專用墨水，分開使用會比較安心。

③ 寫出 e

在「W」第3畫加上一條小小的下轉角，寫完「W」之後，起筆一筆寫出「e」。尾端要確實往上拉。寫小寫字母時，需留意腰線的位置。

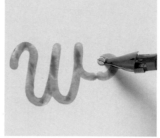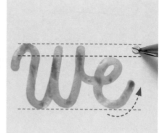

CHECK! 為了連接下一個字母，收筆處都要往上拉。

④ 以下轉角寫出 l

線條接續「e」，將「l」寫出來。最後一樣要將線條往上拉，以便連接下一個字母「c」。

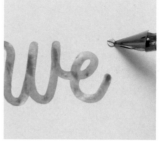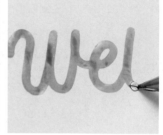

CHECK! 看準e的收尾線，疊加l的線條。

⑤ 留意橢圓的弧度，寫出 c

線條連接「l」最後往上的線，寫出「c」。注意橢圓形的弧度。

CHECK! c是o的變形體。

⑥ 寫出 o

寫出橢圓「o」。
從2-3點鐘的位置起筆。寫出左右對稱的橢圓形。

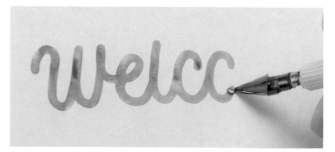

CHECK! 看準c的終點，疊加一個橢圓線條。

7 畫出連接線

從橢圓的起點開始，畫出一條連接線。下一個「m」的第1畫需碰到此連接線。

CHECK! 在o尾端加上一條短線，以便連接下一個字母。

8 m分3畫書寫

以下筆畫寫出第1畫，第2畫從第1畫底部開始，畫出一條上轉角。

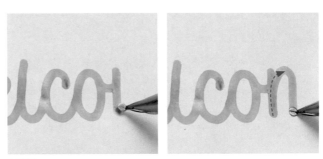

CHECK! 從底部開始畫上轉角，曲線會呈現漂亮的拱形。

9 由m寫到e

用複合轉角寫出「m」的第3畫。畫出連接「e」的線，尾端往上拉並收筆。接著按照步驟❸寫出「e」。

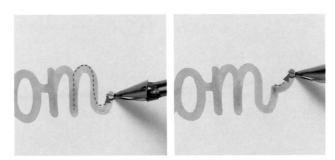

CHECK! m和e不能一筆寫完，每個字母要分開寫。

10 寫完e便完成了

紙拿遠一點，如果沒有特別在意的地方，那就大功告成了。

— HINT —

範例是從頭寫到尾，並沒有補充墨水，但如果過程中線條斷斷續續的，建議一邊沾取新的墨水一邊書寫。

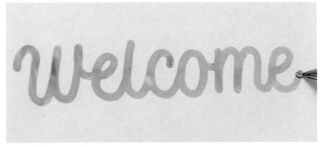

CHECK! 檢查字母的大小、傾斜度是否保持平衡。

以玻璃筆沾墨，
寫出纖細的風格文字

準備好玻璃筆和墨水之後，一起體驗看看玻璃筆獨特的文字韻味。請感受一下，即使是細細的線條，也能展現出墨水美麗的深淺變化。

sincerely

Bechori's advice

寫迴環這種筆畫時，如果線條擠在狹窄的空間裡，墨水可能會碰在一起進而破壞文字。請記得要慢慢地、不疾不徐地運筆。

sincerely　英文書信詞彙，表示「誠心地」。

Bechori's choice

玻璃筆：HASE硝子工房
墨水：Kyoto（Tono & Lims）

MAKING STORY

用玻璃筆寫英文書法時，運筆要比平常更慢，每個字母都要仔細寫，想像正在寫信給很重要的人。

1 寫出S的第1畫

寫出大寫S的第1畫。第1畫不是直線，請順順地寫出平緩的曲線。

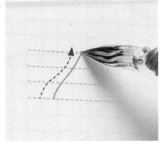

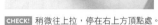
CHECK! 稍微往上拉，停在右上方頂點處。

2 寫出S的第2畫

第1畫在頂端稍微凸出上端線的地方停筆。暫時將筆離開紙面，然後從第1畫的終點開始，順順地往右下方寫出第2畫。

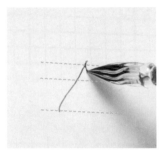
CHECK! 寫到稍微超過最上面的上端線。

3 畫出迴環

畫出迴環後，稍微拉長尾端，以便連接後面的「i」。接著寫出「i」，需碰到迴環的尾端。

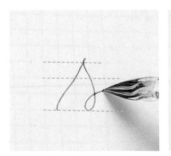
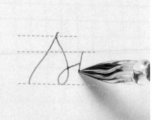
CHECK! 草稿輔助線中有一條基準線，將迴環貼合基準線。

4 寫出n

「i」的收尾線往上拉，並且疊加「n」的下筆畫。

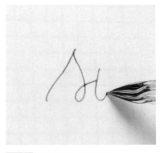
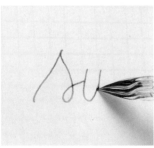
CHECK! 記得不要一筆寫到底。

5 寫出 n

以複合轉角的概念寫出「n」。將尾端的線往上拉。

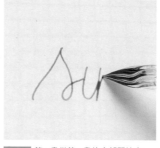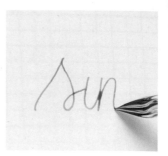

CHECK! 第2畫從第1畫的底部開始寫。

6 寫出 c

以橢圓的概念寫出「c」。

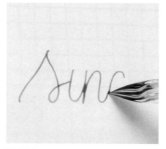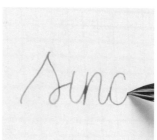

CHECK! c的線需要碰到n的收尾處。

7 寫出 e

從「c」的收尾線開始寫「e」,並將尾端往上拉,以便連接「r」的第1畫。

—— HINT ——

後面的「r」要跟s一樣,頂端稍微凸出去。小寫r的線條需要延伸到腰線以上。

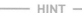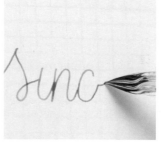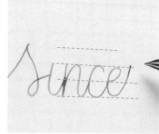

CHECK! 刻意將 r 的第1畫寫超過腰線。

8 寫出 r

寫出「r」的第2畫。尾端往上拉,以便連接後面的「e」。

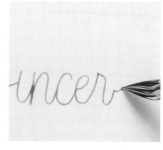

CHECK! r的第2畫為不規則線條。

9 從e寫到l

一筆寫出「e」，再疊加「l」的下筆畫。

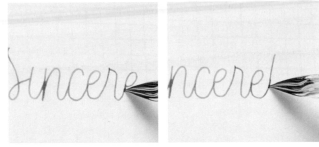

CHECK! 線條很細，需要專心疊加線條。

10 連接l與y

「l」的尾端往上拉，連接後面的「y」。

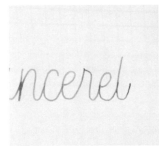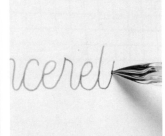

CHECK! y的第1畫會碰到l的收尾線。

11 畫出迴環

「y」的第2畫是一個下緣迴環。如果迴環太小，墨水會破壞迴環，因此迴環要畫大一點。這樣就完成文字線條了。

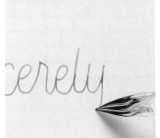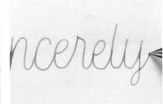

CHECK! 畫迴環時，也要以固定的速度慢慢運筆。

12 最後打上圓點

最後打上第2個字母「i」的圓點。稍微離遠一點，如果沒有特別在意的地方，那就完成了。

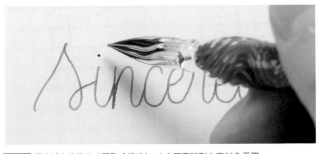

CHECK! 最後補上線條時（圓點或橫線），小心不要碰到文字以免弄髒。

以水筆吸墨，
寫出生動的 LOGO 風訊息

水筆和墨水可以寫出筆觸柔和且具有躍動感的文字。範例以3種墨水顏色呈現出LOGO風格的文字訊息。

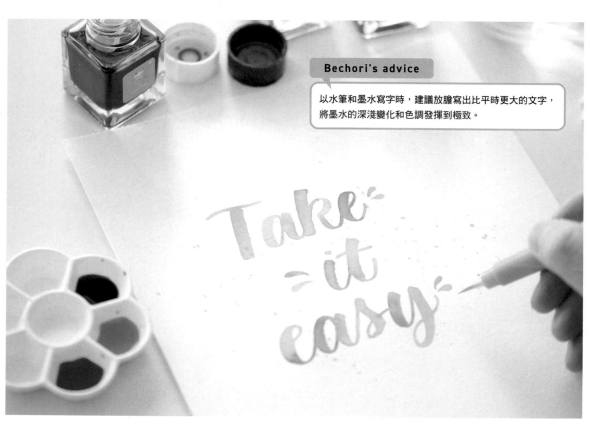

Bechori's advice

以水筆和墨水寫字時，建議放膽寫出比平時更大的文字，將墨水的深淺變化和色調發揮到極致。

Take it easy「冷靜點」、「放輕鬆！」的雙關語

Bechori's choice

水筆：水筆　WATER BRUSH　小筆刷（TOMBOW）
墨水：粉紅色　Strawberry（Tono & Lims）
　　　橘色　Yakiimo（Tono & Lims）
　　　綠色　Cream Soda（Tono & Lims）

MAKING STORY

水筆和墨水搭配複數顏色時，每個字母都換成不同顏色，混色的地方會形成如水彩畫般美麗的暈染效果。寫字訣竅在於寫每個字母之前，都要先將筆尖洗乾淨，並以穩定的節奏書寫。

1 運用軟筆體的技法書寫

寫大寫「T」時，記得往下的線是粗的，橫線則是細的。將「T」的橫線寫成微曲線以營造柔和感。接著繼續寫出「a」。

CHECK! 寫完一個字母洗一次筆尖，然後沾取其他顏色並寫出下一個字母。

2 寫出k

「k」第1畫的下筆畫需碰到前一字母的收尾線。請趁前一字母還未風乾前書寫。

— HINT —

如P.88照片所示，先將多種墨水分別倒入梅花盤或調色盤，用起來更方便。

CHECK! 綠色中混有兩種墨水顏色，逆流的墨水呈現出漂亮的暈染效果。

3 寫出曲線

將「k」第2、3畫的曲線寫出來。為連接後面的「e」，將收尾線往上拉。

CHECK! 以細細的線條，慢慢寫出k的第2、3畫。

4 寫出e

從「k」的收筆處開始，一筆寫出「e」。

— HINT —

寫e的頂端時，筆鋒很容易往反方向彎。如果寫不順手，請用水筆練習基本筆畫中的橢圓。

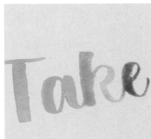

CHECK! 寫e的頂端時，請注意筆鋒很容易往反方向轉。

5 寫出第2行的字母

在第2行寫出 Take it easy 的「it」。刻意寫在偏離正中間的位置，營造一點趣味性。寫出下轉角。先打上圓點，以免手碰到墨水而弄髒文字。

CHECK! 水筆的風乾速度較慢，可先打上圓點。練字時請隨機應變。

6 寫出 t

第1畫是下轉角，接著第2畫則寫出細細的橫線。

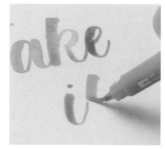
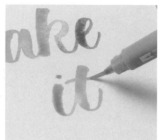

CHECK! 寫字過程中，兩種顏色融在一起的瞬間，真讓人心情愉悅。

7 寫出第3行

一筆寫完「e」，接著再寫出「a」的第1畫橢圓。

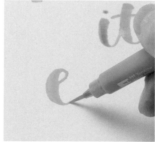

CHECK! 順順地連接 e 和 a。

8 寫出 s 的第1畫

從「a」的終點開始寫出「s」的第1畫。畫一個迴環，用以連接後面的「y」。

CHECK! s 不能一筆寫完，要分2畫書寫。

9 寫出 y

第1畫是一個下轉角，第2畫是下緣迴環。
這裡較難寫，下筆時請留意線條的強弱。

CHECK! 第1畫往上拉，再寫出第2畫。

10 畫出最後一個字母 y 的迴環

畫出迴環就完成了。將紙拿遠一點，如果沒
有特別在意的地方，那就算完成了。目前為
止學到的技巧已經很夠用了，但搭配下面介
紹的水筆獨特技巧，寫起來會更好玩。

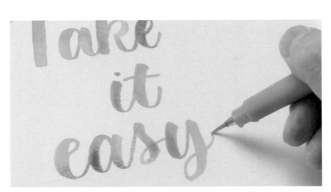

CHECK! 最後以一個迴環作結。運用筆鋒前端以細線寫到最後。

TECHNIQUE 1

潑灑墨水的潑濺法

潑濺法是一種以潑灑墨水的方式，增添作品色彩的手
法。寫完文字後，可利用筆尖殘留的墨水，以拳頭輕
敲筆桿，將墨水噴灑在整個紙面上。

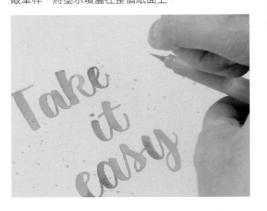

TECHNIQUE 2

添加裝飾

在偏離中央的「it」旁邊添加裝飾用的圖形。範例畫
的是類似水滴的圖案。為避免圖案的形狀走樣，請先
畫出輪廓線再將中間填滿。

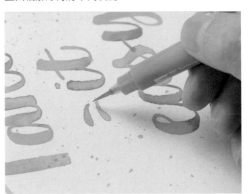

加入裝飾巧思，
體驗墨水色調之美

每個字母輪流使用不同顏色的鋼筆墨水，墨水混合後會產生第3種顏色。而且還能藉由墨水的深淺差異和色彩變化，寫出具有獨一無二風味的文字。

使用2種顏色

使用筆款（主要文字）：ORNAMENT Nib　3mm（Brause）
（小字）：玻璃筆（HASE硝子工房）
墨水：藍　Taormina（尚貴堂）
　　　黃　天氣雨（小物雜貨屋あめこさめ）
紙張：GRAPHILO（神戶派計画）

墨水中的亮粉呈現閃閃發光的效果。
含有亮粉的墨水可以寫出華麗的文字。

除了文字之外，也可以
畫上增添熱鬧氣氛的裝
飾線喔。

依照 Chapter 1 P.41 的手法畫出白色光澤，並以灰色陰影凸顯立體感。

活用墨水的深淺變化

Blue moon

文字泛著紅光是鋼筆墨水的特性之一，稱為「Red Flash」。積在一起的墨水風乾後，就會形成這樣的色彩變化。

使用筆款：ORNAMENT Nib　3mm（Brause）
墨水：青　月山ブルームーン〔月山藍月〕（八文字屋）
　　　水藍　くらげアクアリウム〔水母水族箱〕（八文字屋）
白色：uni-ball SigNo　粗字　白（三菱鉛筆）
陰影：筆まかせ　細字　淡墨（PILOT PEN）
紙張：GRAPHILO（神戶派計画）

CHECK POINT

某些積著墨水的地方，風乾後會發生「Flash」的現象，看起來就像發光一樣。不同色調會產生各種不同的顏色，例如「Red Flash」或「Green Flash」。

使用筆款：ORNAMENT Nib　3.0mm
　　　　　（Brause）
墨水：Kaleidoscope MABOROSHI／
　　　UTAGE／AWA（Tono & Lims）
紙張：GRAPHILO（神戶派計画）

True beauty begins inside

亮粉墨水好好玩

亮粉本身就有各式各樣的顏色。而亮粉墨水也是一種頗有深度的畫材，用起來非常好玩。

Make your light shine.

使用筆款：ORNAMENT Nib　3.0mm（Brause）
墨水：樹海（万年筆談話室）
　　　Shine（KEN'S NIGHT）
　　　Smoke Gets in Your Eyes（KEN'S NIGHT）
紙張：GRAPHILO（神戶派計画）

筆款與書寫體的組合搭配

墨水囤積在一起而顏色變深，也是鋼筆墨水的獨特之處。

不規則的單線體書法（參照P. 43），字母間距較寬，有些字母之間刻意不相連。與有深有淺的墨水交互作用，營造出更時髦的意象。

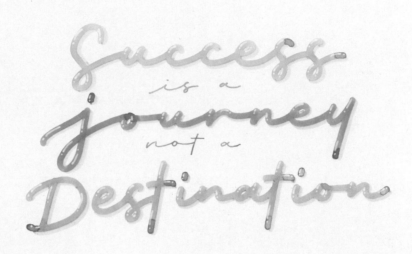

使用筆款（主要文字）：ORNAMENT Nib　2.5mm（Brause）
小字：玻璃筆（HASE硝子工房）
墨水：水見色／駿河湾夏／音止（文具館コバヤシ）
紙張：GRAPHILO（神戶派計画）
陰影：筆まかせ　細字　淡墨（PILOT PEN）
光澤：uni-ball SigNo　粗字　白（三菱鉛筆株式会社）

使用筆款（主要文字）：ORNAMENT Nib　3.0mm（Brause）
小字：玻璃筆（HASE硝子工房）
墨水：Comet Halley〔水藍〕／Comet Hale-Bopp〔黃色〕（HASE硝子工房）
紙張：GRAPHILO（神戶派計画）

CHECK POINT

搭配使用不同線條寬度的筆款，例如沾水筆筆尖或玻璃筆，不僅能以同樣的顏色在作品中營造變化感，還能創造統一性。

鋼筆墨水的
無限魅力

我與鋼筆墨水的初次相遇，大約是在 4 年前。一開始，就如字面意思一樣，我會將鋼筆墨水裝進鋼筆中使用。後來，市面上不斷出現五顏六色的鋼筆墨水，當時我追著這些墨水持續不斷地購買，結果才一眨眼的功夫就累積到自己難以消耗的量。我整個人陷入了「墨水泥淖」中。

於是我開始思考，有沒有什麼辦法可以加快消耗墨水……。我得出的結論是將鋼筆墨水當作一種畫具，用來書寫英文書法。想當然耳，這個用法的消耗速度比裝進鋼筆使用快多了，而且我還因此發現只有墨水才寫得出來的獨特文字風格。從那時開始，我每天都會用墨水寫字直至今日。

近期有許多個性化的墨水如雨後春筍般登場，例如含有亮粉或金屬粉的墨水、寫在不同的紙上會出現不同顏色的墨水、以 UV 燈照過後會發光的墨水，或是一寫出來就像變色龍般改變顯色的墨水。每當我與形形色色的墨水相遇，都會為了將每一種墨水的色調與特色發揮到極致，開始思考什麼樣的工具能寫出什麼樣的文字，或是墨水該怎麼搭配才可以混合出美麗的顏色，就這樣持續展開永無止境的墨水之旅。

順帶一提，如今已過 4 年，雖然墨水仍在持續消耗，但增加的速度也跟著加快了，我的墨水只會不減反增……。

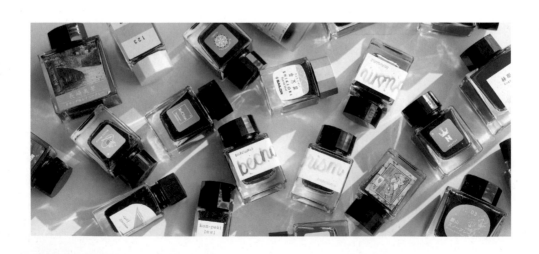

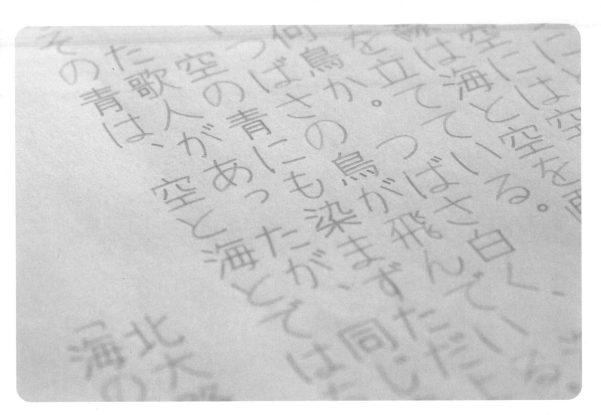

JAPANESE

尋找屬於你的文字，
創造獨一無二的風格

接下來要介紹的祕訣，將從書寫藝術字的觀點來設計文字，找出獨屬於你的平假名、片假名及漢字的寫法。

■ 好看的字，不一定是你喜歡的字

這裡得先說明一個前提，那就是我介紹的字體只是我個人偏好的寫法而已，絕對不代表是正確答案。另外還有一件重要的事——所謂的模範字體，不一定是自己喜歡的字體。比起鉤或捺這種轉折鮮明的筆觸，我更喜歡稍微帶有圓弧感的字體，應該也有人比較喜歡稍有特色的文字吧。雖然這個字體的基本寫法，也有和書法、硬筆字共通的地方，不過就本質而言，我希望它能被當作不一樣的東西，是屬於我自己設計出來的手寫藝術字。

■ 不同文具，寫出不同風格

即使寫出來都是日文字，但不同的文具可創造出風格迥異的線條，改變文字帶給人的印象。你可以從原子筆或簽字筆這種隨手可得的文具開始練習，也可以準備玻璃筆或沾水筆尖，並搭配使用鋼筆墨水，找出適合目標字體的文具，挑選的過程也很好玩喔。使用玻璃筆和沾水筆尖時，請選擇不會滲透鋼筆墨水的紙張（請參照P.74）。

麥克筆、簽字筆	玻璃筆	沾水筆尖
水性筆、麥克筆並不挑紙，容易寫出線條。	線條雖細，深淺變化依然明顯，呈現極具品味的風格。	可輕易寫出哥德圓體（丸ゴシック）。

■ 注入精髓，創造「忠於自我」的字體

雖然我以哥德圓體作為日文字體的範本，但你也可以參考自己偏好的字體。設計字體時，不需要完全複製範例字體。以個人寫得順手的線條呈現出協調的文字，並將文字寫在一個格子裡，寫出適合自己的文字十分重要。不要按照範例字體來糾正自己的文字，請拋開這個想法，輕鬆地寫出你喜歡的線條或文字更重要。

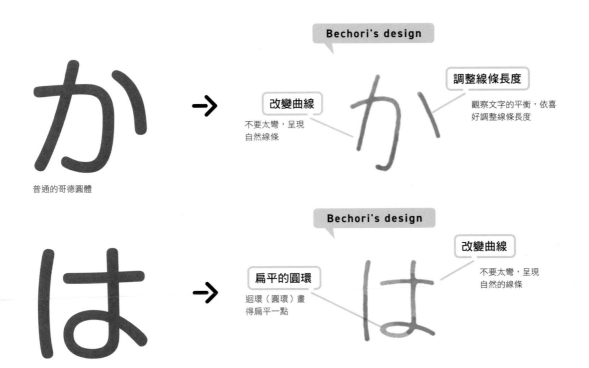

Bechori's design

調整線條長度
觀察文字的平衡，依喜好調整線條長度

改變曲線
不要太彎，呈現自然線條

普通的哥德圓體

Bechori's design

改變曲線
不要太彎，呈現自然的線條

扁平的圓環
迴環（圓環）畫得扁平一點

| POINT |

2項日文藝術字的書寫訣竅

①觀察範例，掌握文字的平衡
所有文字都是由線條組成。請你先觀察範例字體，分析線條如何組成文字。舉例來說，「這條線在整個格子的這裡起筆，然後在這裡收筆」，或是「這條線在這裡收筆看起來剛剛好」。

②緩慢而仔細地寫出每一畫
將①分析的線條重現出來，緩慢而仔細地寫出每一條線。剛開始練習時，線條可能會晃動或偏移，很難寫出理想中的樣子。請看準目標位置，像畫設計圖一樣，慢慢寫出線條。

認識平假名的特徵，以柔和曲線寫出優美感

試著練習用日本人使用的平假名練習藝術字吧。訣竅在於運用靈活流暢的線條，試著設計出自己的書寫風格。

■ 留意平假名自然優美的曲線

日文的平假名和英文字母一樣，都是曲線較多（如迴圈或弧線等）的文字。因為筆畫數少而簡單，稍微歪掉或偏移就會很明顯。說不定平假名是基礎字中最難的一種文字。

要寫出漂亮的曲線，訣竅在於擴大手腕的活動範圍。手握在筆的根部，活動範圍太窄，很難寫出流暢的曲線。請記得握在筆的根部上面一點，自然地拿著筆。

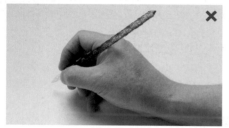
握在筆的根部，活動範圍太小。

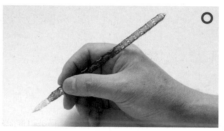
握在上面一點，更容易寫出平假名的曲線。

■ bechori字體50音（平假名）

わらやまはなたさかあ
　り　みひにちしきい
をるゆむふぬつすくう
　れ　めへねてせけえ
んろよもほのとそこお

※使用玻璃筆

■■ 寫出工整平假名的３大重點

POINT1 | **緩緩寫出無強弱差異的線條**　　　寫出沒有強弱變化（粗細差異）的線條，以固定的速度運筆。

曲線更要放慢速度

請注意，拉線的速度一旦改變，粗細度就會不穩定。

POINT2 | **寫鉤時不提筆**　　　雖然寫鉤、捺時，通常要加重力道並提起筆，但自然地停筆較能呈現字體的一致性。

不要變細

鉤起線條時不需要加重力道，自然停筆更有字體的一致性。

POINT3 | **寫捺時不提筆**　　　捺本來的寫法也是慢慢提起筆，讓線條愈來愈細，但這裡自然停筆更能表現字體的一致性。

不要變細

與鉤的寫法一樣，直到最後都不要提筆，以固定速度拉線，自然地停筆後再離開紙面。

認識片假名的特徵，
留意線條平衡與留白

相較於平假名，片假名屬於直線較多的文字，而且筆畫數也比較少，外觀更簡單。寫字時需要留意線條是否位於平衡協調的位置。

注意片假名的留白空間

片假名的筆畫數比平假名還少，留白的空間更明顯。請留意線條之間的留白是否等距，以複數線條組成的文字是否保持平行，文字整體形狀是否工整且線條位於平衡的位置。如果你想事先練習片假名的寫法，可多加注意這些書寫要點——仔細寫出每一條線、留白保持等距、線條保持平行。建議將下方線條當作暖身，進行紮實的練習。

POINT 片假名的線條基本練習

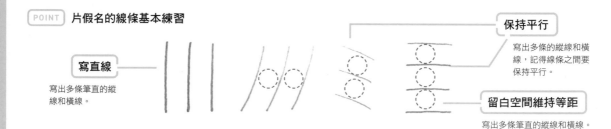

寫直線 ── 寫出多條筆直的縱線和橫線。

保持平行 寫出多條的縱線和橫線，記得線條之間要保持平行。

留白空間維持等距 寫出多條筆直的縱線和橫線。

bechori 字體 50 音（片假名）

ワ ラ ヤ マ ハ ナ タ サ カ ア
リ 　 ミ ヒ ニ チ シ キ イ
ヲ ル ユ ム フ ヌ ツ ス ク ウ
レ 　 メ ヘ ネ テ セ ケ エ
ン ロ ヨ モ ホ ノ ト ソ コ オ

※使用玻璃筆

寫出工整平假名的 3 要點

POINT 1 **慢慢寫出每一條線**

以比平常更緩慢的速度，仔細寫出外型簡單的片假名。目標是寫出穩定而不晃動的直線和曲線。

想像線條的模樣

不論縱線、橫線、斜線，下筆前先在腦海中想像線條的理想樣子，接著再依照想像試著寫出來。
這是一種忠實呈現想像畫面的訓練。寫出穩定的線條是我們的目標。

POINT 2 **留白空間保持等距**

片假名的設計十分簡單。也因如此，留白的地方會很明顯。請特別留意留白是否保持平衡。

等距的留白空間

統一線條之間的留白大小（寬度），文字看起來會更加漂亮。

POINT 3 **方向一致的線條保持平行**

留心線條的起點、終點、傾斜度是否一致，寫出端正的文字。

方向一致的線條

當文字中有多數條方向相同的線條時，只要線條之間看起來保持平行，就能寫出工整的文字。

日文假名的由來
與字源拆解

日文的平假名和片假名都有其漢字來源。了解文字的來龍去脈，可以幫助我們理解正確的文字形狀。

了解字源，是寫出一手好字的啟發

日文的平假名和片假名都各有其漢字字源。平假名是改動並省略漢字形狀的一種文字，而片假名則是省略漢字的一部分而造的字。漢字是平假名與片假名的基礎，也是字源。了解文字的源頭，就是理解文字的發展過程；了解源頭的文字後，可以想像出正確的文字形狀，進而幫助我們寫出漂亮的字。

POINT1　平假名的字源

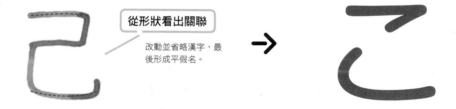

從形狀看出關聯

改動並省略漢字，最後形成平假名。

→

和（わ）　良（ら）　末（ま）　波（は）　奈（な）　太（た）　左（さ）　加（か）　安（あ）
　　　　利（り）　美（み）　比（ひ）　仁（に）　知（ち）　之（し）　幾（き）　以（い）
遠（を）　留（る）　武（む）　不（ふ）　奴（ぬ）　川（つ）　寸（す）　久（く）　宇（う）
　　　　礼（れ）　女（め）　部（へ）　祢（ね）　天（て）　世（せ）　計（け）　衣（え）
无（ん）　呂（ろ）　毛（も）　保（ほ）　乃（の）　止（と）　曽（そ）　己（こ）　於（お）

※字源眾説紛紜

※使用玻璃筆

■ 活用字源

對字源有所認識後，更能掌握平假名與片假名原本正確的文字形狀（字形）。了解日文假名的發展過程，知道是如何從字源漢字演變而來，也有助於理解正確的筆順。當你因為平假名或片假名寫得不順利而感到苦惱時，試著重新回顧文字的字源與發展歷史，或許就能得到推動你進步的啟發。

POINT2　片假名的字源

省略一部分的漢字

「片假名」正如其名，是擷取漢字的一部分（片面）所形成的文字。

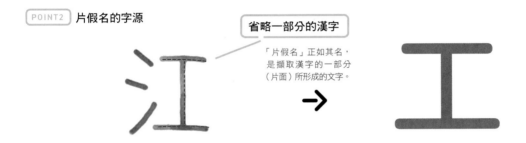

江 → エ

和	良	也 ヤ	末 マ	八 ハ	奈 ナ	多 タ	散 サ	加 カ	阿 ア
利 リ		三 ミ	比 ヒ	仁 ニ	千 チ	之 シ	機 キ	伊 イ	
乎 ヲ	流 ル	由 ユ	牟 ム	不 フ	奴 ヌ	川 ツ	須 ス	久 ク	宇 ウ
礼 レ		女 メ	部 ヘ	祢 ネ	天 テ	世 セ	介 ケ	江 エ	
尓 ン	呂 ロ	與 ヨ	毛 モ	保 ホ	乃 ノ	止 ト	曽 ソ	己 コ	於 オ

ラ

※使用玻璃筆

練習書寫日文漢字，
掌握規律和訣竅就一點也不怕！

雖然日文漢字筆畫較多，看起來比較複雜，但只要將文字拆解成不同部位，就能掌握寫字的訣竅。

將漢字分解成不同部位

日文漢字比平假名或片假名的筆畫數來得多且複雜，一開始就要寫出漂亮的漢字，可能會有點困難。所以我會在下方為你講解3項重點。只要學會這些技巧，就能輕鬆寫出流暢的漢字。

1 ### 視漢字為多零件的集合

請將漢字看成含有偏旁部首的多個零件所組成的集合體。

2 ### 確認文字結構

接著將文字分解成多個部位，觀察看看。其實每個部位的形狀都十分簡單。

3 ### 組成協調的文字

將文字分解成形狀簡單的零件後，再重新組成一個協調的文字，就是漢字的書寫過程。

3大步驟設計漢字

POINT1 | 將漢字分解成零件　　　　　　　　請記得漢字是由偏旁、符號等的多個零件組成的文字。

筆畫多的部位，所占面積比其他部位大，看起來更協調。

橫線多的字中只有一條線特別長，營造起伏變化感。

縱線、橫線多的文字，留白處保持等距。

POINT2 | 改變筆順　　　　　　　　書寫藝術字時，以最終完成的文字是否漂亮為優先考量，因此可稍微改成寫得順手的筆順。

由左而右書寫

本來的筆順是由右而左，但右撇子寫藝術字時，由左而右寫起來更順手。

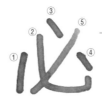

以好寫的筆順為主

先寫出一個「心」，最後加上一條斜線，刻意改變筆順使字型更有統一性。

POINT3 | 不強調收、撇、捺筆　　　　　　從藝術字的「文字設計」觀點來看，不需要拘泥於規矩，可以改動細節的寫法。

線條密集處

P.100介紹的bechori字體是以哥德圓體為基底。POINT 3完全符合bechori字體的寫字重點。以不分粗細的一致線條書寫，更容易整合出具有規律性且如印刷字體般的文字。

書寫四時即景，
體驗日文字的設計之趣

日文中有許多漢字，說不定也能憑直覺想出文字設計的點子。在書寫的過程中，也會體驗到與英文截然不同的寫字樂趣。

依文字氛圍挑選墨水

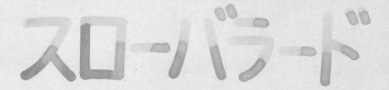

使用筆款：ORNAMENT Nib　3.0mm（Brause）
墨水：Slow Ballad（ペンとインクと文房具の店　樂）
※無網購通路，僅於店內販售
紙張：GRAPHILO（神戸派計画）

墨水底色是淡淡的藍綠色，其中含有紫色的亮粉。運用顏色營造一股懷舊的氛圍。墨水的規律表現呈現出積水的樣貌，所有漸層效果的顏色皆由同一種墨水顏色書寫而成。

CHECK POINT

我們在生活中寫的字，大多是用自動鉛筆或原子筆這種隨手可得的筆，寫出細細的文字。但是，書寫藝術字的時候，我們應該180度翻轉思考，比平常更大膽嘗試。就像繪畫一樣自由發想，試著設計出屬於你自己的文字吧。

How To making

[1] 使用底色文字「宇治金時」的墨水寫出一個字。
[2] 趁底色還沒乾，用玻璃筆筆尖沾取「紅豆」色的墨水作為強調色，暈點於文字線條上。
[3] 重複[1]與[2]，逐一完成每一個字。

墨水文字：ORNAMENT Nib　1.0mm
　　　　　（Brause）
玻璃筆：HASE硝子工房
墨水：宇治金時／紅豆
　　　（OKAMOTOYA）
　　　※季節限定色
紙張：GRAPHILO（神戶派計畫）

運用顏色和圖案表現字義

以開有綠松藍色花朵的碧玉藤為主題的墨水。將言語和顏色連結在一起，即使是很簡單的書寫方式，也能吸引觀看者注目，產生聯想。

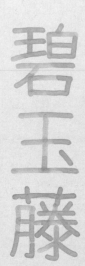

使用筆款：ORNAMENT Nib　1.0mm（Brause）
墨水：碧玉藤（蘭泉墨研所／Ink Institute）
紙張：GRAPHILO（神戶派計畫）

使用筆款：玻璃筆（HASE硝子工房）
墨水：bechorism3（文具館コバヤシ）
紙張：Cosmo Air Light（山本紙業）
引用：銀河鐵道之夜（宮澤賢治 著）

依照內容選擇不一樣的墨水也很有趣喔。

そして見ているうちに、だんだんそれは十字架のかたちになって、まるで天の川の水のなかから、ふっとうかびあがったようにきらきらかがやきながら、しずかに永久にとどまっているのを見ました。

「ハレルヤ、ハレルヤ。」前からもうしろからも声がおこりました。

そのきれいな水素よりもすきとおった大空のなかに、すきっとした金いろの円光をもった電気栗鼠のようなものが見えました。

子どもらもおとなも、みんな窓から顔を出して、その白い十字架を拝みはじめました。そこらから一ぺんにさまざまの声で、ほんとうに音もなく永久に立っているのでした。

挨拶をしているひまもなく、列車は進んで行くのでした。もう二人は、まるで鉄砲玉のように、立ちあがって、そっちを拝んでいました。

ままたてもすくのでしうた。かの、小さな豆いろの火はちらちらしきりにゆらぎ、消えて行くのでした。

使用筆款：玻璃筆（HASE硝子工房）
墨水：Kagawa（Tono & Lims）
紙張：Cosmo Air Light（山本紙業）

今の世態、はたして不遜軽躁に堪えざるか、自主独立の精神に乏しくして、もえなり。論者その人の徳義薄くし、その言論演説、もてて人を感動せしむるに足らざるか、その夫子自論からつらつら自主独立の一方に向いて、すでにその動かすべからず、すでにその動かすべき天下の興論はこれを動かすべからず、かつしからばこれにしたがうこそ智者の策なれ、流れにしたがうこそ智者の策なり、流れに。

かの天下の興論を知らば、ただしるがいて学校教育を治むるが如くせんとはこの謂なり。

福沢諭吉「教育論」より

CHECK POINT

雖然慢慢寫字很耗時，但當精神集中於筆和紙接觸的那一點上，也是一種覺察（Mindfulness）的方式。完成書寫後，你會覺得頭腦神清氣爽，雖然疲累卻心情愉悦，很有成就感喔！

110 JAPANESE

使用筆款：ORNAMENT Nib　0.5mm（Brause）
墨水：駿河灣 冬（文具館コバヤシ）
紙張：ほぼ日 方格筆記本（株式会社 ほぼ日）

般若心経

佛説摩訶般若波羅蜜多心経

観自在菩薩行深般若波羅蜜多時照見五蘊皆空度一切

苦厄舍利子色不異空空不異色色即是空空即是色受想

行識亦復如是舍利子是諸法空相不生不滅不垢不淨不

増不減是故空中無色無受想行識無眼耳鼻舌身意無色

聲香味觸法無眼界乃至無意識界無無明亦無無明盡乃

至無老死亦無老死盡無苦集滅道無智亦無得以無所得

故菩提薩埵依般若波羅蜜多故心無罣礙無罣礙故無有

恐怖遠離一切顛倒夢想究竟涅槃三世諸佛依般若波羅

蜜多故得阿耨多羅三藐三菩提故知般若波羅蜜多是大

神呪是大明呪是無上呪是無等等呪能除一切苦真實不

虛故説般若波羅蜜多呪即説呪曰

揭諦揭諦波羅揭諦波羅僧揭諦

菩提薩婆訶

般若心経

大家普遍都很熟悉的《般若心經》。這個文字量看起來非常有魄力。書寫時間約 1 小時半。雖然較花時間，但完成後的心情格外舒爽。請你一定要挑戰看看。

bechori

1977年出生。2016年接觸西洋書法的世界，在工作之餘自學並持續練習寫字，並將作品發表於社群媒體。2019年正式以手寫字作家的身分展開活動。

在日本各地舉辦工作坊，擔任題字人、製作或監修範例作品，於Yahoo! JAPAN CREATORS上發表寫字技巧的影片，持續推廣寫字的樂趣。喜歡鋼筆與墨水。現居橫濱市。

Instagram：@bechori777
Twitter：@bechori777
YouTube：bechoriのレタリング解説動画

STAFF

編輯・設計：funfun design
編輯協力：フィグインク
攝影：原田真理（スタジオダンク）

封底：銀河鉄道の夜（宮沢賢治 著）

BECHORI NO KARAFURU HAND LETTERING PEN NO TSUKAIWAKE DE MOTTO HIROGARU !
UTSUKUSHII TEKAKI MOJI LESSON
Copyright © bechori, FIGINC, 2020.
All rights reserved.
Originally published in Japan by MATES universal contents Co., Ltd.,
Chinese (in traditional character only) translation rights arranged with
by MATES universal contents Co., Ltd., through CREEK & RIVER Co., Ltd.

繽紛手寫藝術字

出　　　版／楓書坊文化出版社
地　　　址／新北市板橋區信義路163巷3號10樓
郵 政 劃 撥／19907596　楓書坊文化出版社
網　　　址／www.maplebook.com.tw
電　　　話／02-2957-6096
傳　　　真／02-2957-6435
作　　　者／bechori
翻　　　譯／林芷柔
責 任 編 輯／江婉瑄
內 文 排 版／洪浩剛
校　　　對／邱鈺萱
港 澳 經 銷／泛華發行代理有限公司
定　　　價／350元
初 版 日 期／2022年4月

國家圖書館出版品預行編目資料

繽紛手寫藝術字 / bechori作；林芷柔翻譯. -- 初版. -- 新北市：楓書坊文化出版社, 2022.04　面；　公分

ISBN 978-986-377-752-6（平裝）

1. 書法美學　2. 美術字

942.194　　　　　　　110021835